数码艺术

彩色的数与数的色彩

中国科学院生态环境研究中心

王本楠　著

科　学　出　版　社

北　京

图书在版编目（CIP）数据

数码艺术：彩色的数与数的色彩／王本楠著. —北京：科学出版社，2012

ISBN 978-7-03-033456-5

Ⅰ.①数⋯ Ⅱ.①王⋯ Ⅲ.①数字技术-应用-艺术 Ⅳ.①J-39

中国版本图书馆CIP数据核字（2012）第015524号

责任编辑：张　凡　程　凤／责任校对：李　影
责任印制：赵德静／封面设计：无极书装

联系电话：010-6403 5853

电子邮箱：houjunlin@mail.sciencep.com

科 学 出 版 社 出版

北京东黄城根北街 16 号
邮政编码：100717
http://www.sciencep.com

文物出版社印刷厂　印刷

科学出版社发行　各地新华书店经销

*

2012 年 3 月第　一　版　　开本：787×1092 1/16
2012 年 3 月第一次印刷　　印张：7 1/2

字数：180 000

定价：39.00 元

（如有印装质量问题，我社负责调换）

前　言

　　综观社会文明史，从古至今，人们总是用各种方式来装点、装饰自己的生活。可以说人类历史上再也没有任何别的事物像装饰艺术般与人类的生产、生活息息相关；也可以说，装饰艺术与人类社会文明共存。我们的先民，哪怕刚刚学会用泥土烧制器皿，在冲破一道道技术难关的同时，并没有忘记以不同色彩在自己制作的陶器上勾画出各类美妙的图案来美化、装点自己的作品。

　　事实上，人们赖以生存的大自然本身就是一幅幅美丽的画卷。山川河流，村庄田园，森林草原，花草树木，无不显露出优美的造型。在科技高度发达的今天，无论是借助哈伯望远镜等观测到的宏观世界，还是显微镜下的微观世界，其结构同样生动美妙。也就是说，无论是在宏观还是微观的世界之中，我们都能见到如此真实又如此精美的画面。如此说来，人类真是幸运，能够生活在这个无比生动、美丽的地球之上。

　　艺术的发展也从一个侧面反映出人们的生活理念、世界观及宗教信仰。中国人自古就对"对称"特别感兴趣，因此对称总是处处体现在古代建筑艺术之中。中国古人又特别崇

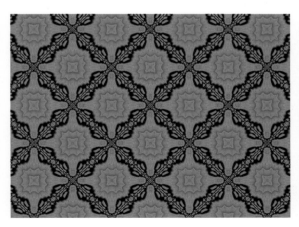
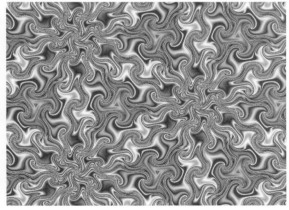

尚自然，士大夫纵情于山水，爱真山真水，尤爱画山画水，故有《富春山居图》等具有中国特色的水墨山水画卷流传于世。"当其屏幛列前，帧册盈几，面彼峥嵘遐旷，峰翠欲流，泉声若答，时而烟云暗霭，时而景物清和，宛若置身于一丘一壑之间"（语出《芥子园画传》）描绘出中国古人对山水画的理解。而希腊的传统精神对"黄金分割"情有独钟，所以建筑、绘画、雕塑等艺术品无不体现出这种人体美的"黄金分割"标准。回教有禁止一切"活的、有生命"的偶像崇拜的戒律，因此，才有别具特色的几何纹样的阿拉伯装饰艺术。

一般而言，艺术家把观察到的美景加以整理，记录下来，再现世界之美。但是，人的大脑不单单是自然界的复印机，大脑的创造力不会止于对自然之物的复制，不会停留在"再现"这个层面。于是，由"具象"到"抽象"，进入了几何世界，即所谓的"抽象图案"。位于西班牙格拉纳达的亚罕布拉宫殿的精致无比的几何纹样装饰就是无与伦比的抽象图案的典范。

同时，也有人认为，即使形式是抽象的，其表达也总存留有自然界中的元素。也就是说抽象图案也存留着具象的痕迹。抽象图案的产生，也需要借助对自然之物的模仿。例如，由蔓草或蛇的纠缠而创作出来细纹样；"龙纹"及"线纹"的变化，就是使单纯化的东西抽象化。有人认为，就连上述的亚罕布拉宫殿的纯粹阿拉伯式的几何纹样，也是从埃及的涡纹发展而成的希腊的蔓藤纹饰，随后其他的有机特性渐渐消退，从而形成完全抽象的几何图案。

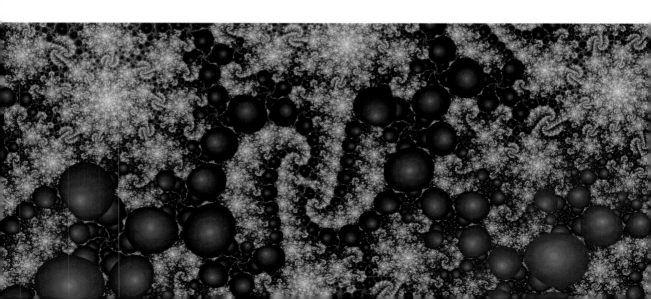

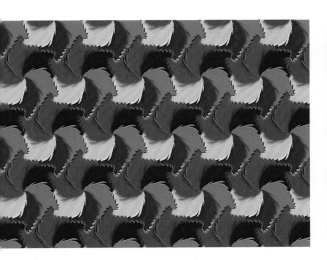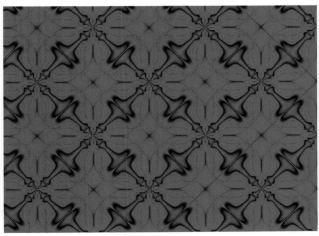

　　也许真是如此，人本身就是自然的造物，活动在自然之中，耳濡目染，无不受之于自然，知识无不来源于自然。尽管我们可以说"人非草木"，但是人毕竟生长在自然之中并非"超然之物"。因此，人的思维不会超越自然而存在，创作也必然会受到自然的影响，作品也就必然留存自然元素的影子。

　　艺术的发展也与科技进步"齐头并进"；在计算机功能日臻完善的今天，其强大的图形图像功能的开发利用，使得艺术有了新的研究手段和研究工具，进入了一个崭新的阶段。

　　分形几何的创立，给数学注入了新的活力。曾几何时，数学在一般人眼里只是些干巴巴的枯燥无味的符号与公式。而今，原先那些只有少数人才感兴趣的公式，以及映射、变换、迭代、递归等专业术语，有了可视化的手段。数码艺术应运而生。换言之，数码艺术改变了人们对数学的片面认识，也为艺术本身注入了新元素，使艺术有了改头换面的机会。这是一次真正的革命，是"科学与艺术的高度统一"。

　　现今，科学技术高度发达，物质文明日趋成熟，对艺术的要求更是多样化。传统的装饰风格，那些见惯了的自然景物，脑海里可以想象出的记号，甚至那些熟识的几何形状，已经不能完全满足人们的需求。他们急于探索未知的世界，急于探知未来的艺术，喜欢那些引人进入幻境的"幻象图案"。

　　当然，人们的生活空间是有限的，人们所接触到的东西是有限的，人们的知识面也是有限的，因此，传统的创作总是取材于自然界，即使是所谓抽象作品也还是或多或少地具

有自然界元素的影子。

数码艺术通过计算机程序揭示出数学的内在结构，使我们认识了一个从未接触到的世界。与传统艺术不同，它不是通过人脑构思而"画出来的"；而是由计算机程序"计算出来的"。这是真正的计算机本身的艺术创作，超越了人类大脑认识的局限性，其图案往往出其不意、瞬息万变、精致而奇妙，完全超越人们的想象。数码艺术迎合了现代人的生活需求，在各个领域都将会有用武之地。

在本书中，笔者不厌其烦地论述，就是想传达这样一种理念，即"科学与艺术的统一"。要提醒科学工作者的是，数码艺术就实实在在地存在于你的研究领域之中，存在于你自己所设计的模型之中。科技著述不应该，也没必要只是致力于严肃论述与严谨的公式推导。事实上，你的研究领域如同你的生活环境一样多姿多彩。或许，任何领域都可以呈现出一幅幅的艺术作品。这些有待我们用心发现的艺术作品，不仅仅为我们的环境增添了色彩，也是研究数学模型的有益辅助方法。

本书以传统的欧几里得几何学、非欧几何学及近年所兴起的分形几何学等为基础，结合各科数学成就，如群论、函数论等，以映射、变换、迭代、递归等数学运算为工具，通过计算机编程进行数码艺术创作。

本书还对以往艺术家较少涉及的领域进行探索。例如，几乎无人不晓的道家"阴阳鱼"图案，以及埃舍尔作品中的"二色交错"图。本书试图以数学中的著名"四色问题"为基础，利用计算机进行三色交错与四色交错图案的创作。

本书是一次新的尝试，难免有疏漏之处，还请读者批评指正，只当是"抛砖引玉"，希望能够引起读者对数码艺术的兴趣。

王本楠

2011年11月1日

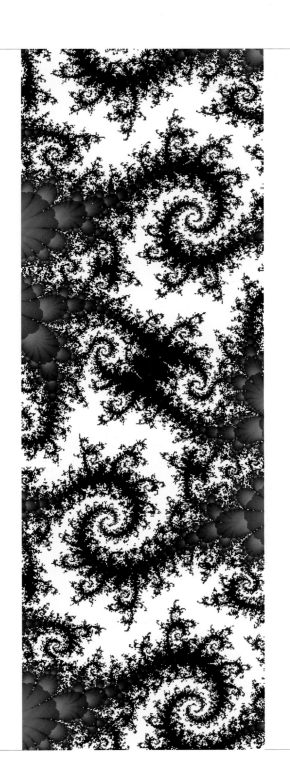

目　　录
contents

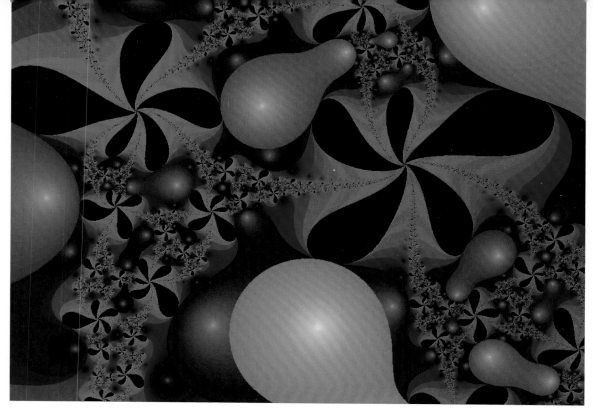

金葫芦满架

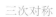

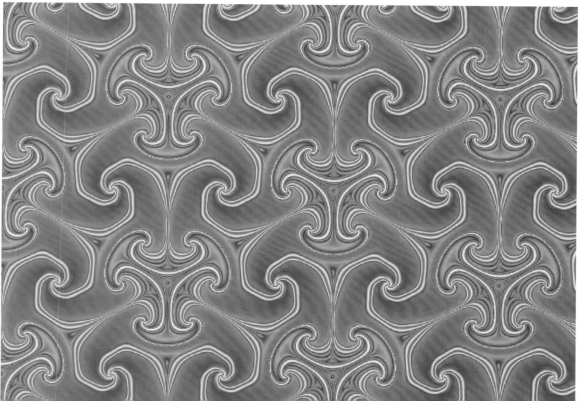

绪 论

科学与艺术的统一

　　笔者特意为本书设计了一个回形副书名——彩色的数与数的色彩，通过这个副书名表达这样一种理念，即"数"与"色彩"之间有着密不可分的关系。从某种意义上说，它们还是同一个事物的两个方面。数和色彩可能是我们的先民在生活实践中最早认识到的两个与自己的生产、生活紧密相关的重要概念。数是生产生活中不可或缺的重要概念之一。而色彩又是产生视觉愉悦、美化生活之第一感观。因此，如果说人们在初级文明阶段，为了物质生活上的需求而创造了数；那么，在精神层面上，为了美化生活，以使生活更加精彩而认识了色彩。

　　既然是讨论数与色彩，第一个重要概念自然就是数。而对数的"操作"（简单的如加、减、乘、除，较为复杂一些的如迭代、递归）就是运算或叫演算，也就是数学。数学是研究数与形的科学。说到形，也就必须认识一下形的具体表达，即"图"；因此，"图，形"这两个字总是一起出现的，即人们常说的"图形"。要将形表达出来，就得画；换言之，这是又一个与图共生的词，即"图画"。图画，还有图案，也就是人们常说的"美术"，这就进一步与"艺术"关联起来。这就是说，通过形，数就能与色彩和艺术联系在一起。事实上，数学本来就与艺术相互关联。尽管这是一个相当简单的道理，而以往却并未引起更多的注意。甚至于有人错误地认为，数学与艺术根本就是"不搭边"的两个完全不同的东西。

　　说到数学，又有一些不得不提的概念，如表达式、函数、方程式、公式、模型等；还有一些与演算有关的概念，如反馈、迭代、递归、变换等；以及与运算结果有关的概念，如收敛、发散、逼近等。

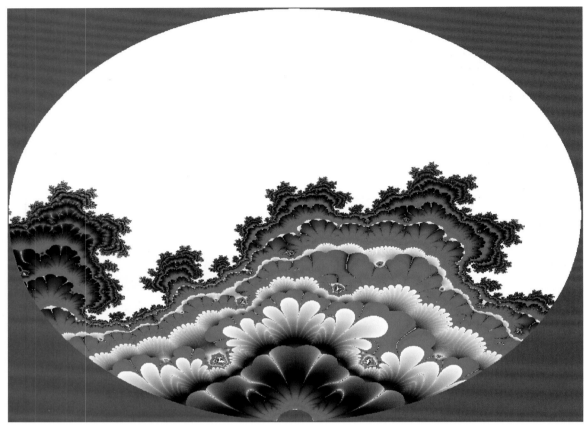

螺旋

彩云追月

数学中，以上所有概念都有其特定的数学意义，我们这里不可能对它们一一加以讨论。不过，在正文中我们会时刻用到这些概念，而不加过多解释；甚至有时几个相似概念交替使用，只要不引起特别混淆，我们也不探讨它们的细微差别。因为在撰写本书时，我们已经假定阅读本书的读者对于数学并不陌生。然而，即使对于并不十分熟

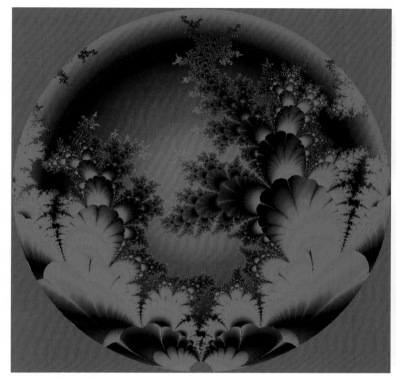

翡翠雕件

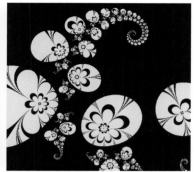

剪纸：窗花

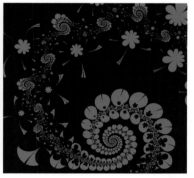

剪纸：礼花

悉数学的读者，一般来说，也并不影响阅读。因为书中的插图及其别具特色的艺术形式，也足以吸引你的注意力。

正如前段提及的，谈到数和色彩就必然涉及另一个重要概念"图"，以及另外几个相关概念，如形、图形、图像、图案、图画、图片等。对这些概念的界定及含义的讨论，不是本书的研究内容。其实，真正界定这些概念的"定义域"确实是相当困难的。要说的是，在后文中我们将随时用到这些词语，同样，我们并不顾及它们之间的细微差别。

我们的先民用"结绳"来记数，事实上，他们是用具体的"形"来表达抽象的"数"。这样做，他们已经将"形"与"数"这两个生活中不可或缺的重要概念结合起来了。而我们，更是因为有了解析几何学，通过坐标系，把数与形更加紧密地统一起来。当先人们为了装点自己的创作，在泥陶表面用不同颜色勾勒出各种图案时，他们已经认识到图与色彩是不可分割的统一体。

在科技高度发达的今天，特别是在计算机强大而齐全的图形功能出现之后，通过计算机

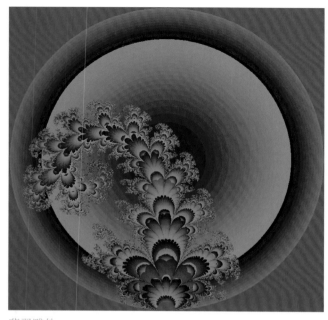

翡翠雕件

屏幕，我们知道，色彩和数本来就是一个东西。就拿我们的"RGB-彩色系统"来说，任何一种色彩都是一个由R、G、B构成的"三元数组"。也就是说，如果在计算机上用数学演算来进行艺术创作，数与色彩完全就是一个东西。这也就是说，数就是色彩，而色彩也就是数。这种彩色的数与数的色彩就构成数码艺术不同于传统艺术的最大特点。

正如传统的艺术创作，不论其载体、工具还是创作方法和创作风格都可以是五花八门、不拘一格的。同样，数码艺术，除了有一个统一的载体，即计算机屏幕以外，所使用的编程工具、数据类型，以及后期制作都是八仙过海、各显其能。

介绍以往浩如烟海的有关数码艺术的文献，讨论"什么是数码艺术"，争论它们孰是孰非，这些都不是本书的目的。本书所能做和想做的，是对数码艺术创作中的数学方法进行有趣

鼍龙献珠

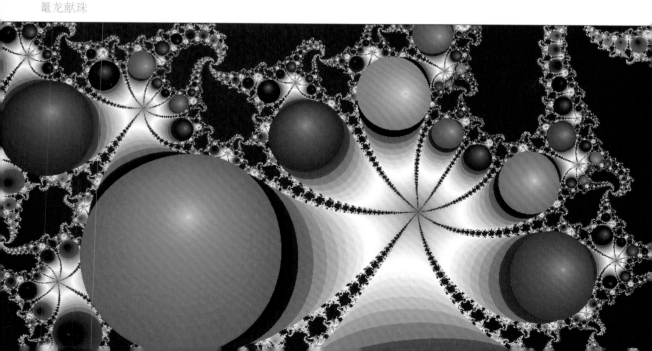

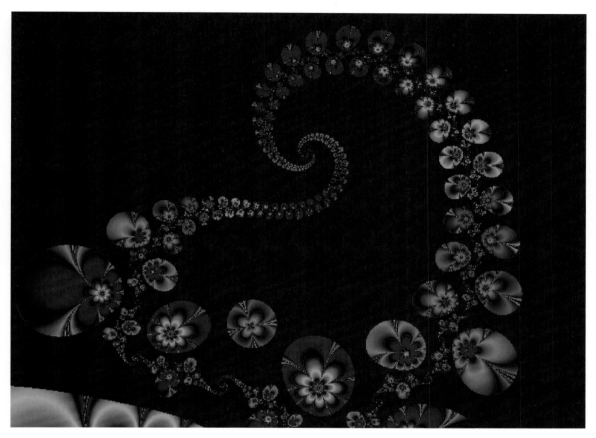

天女散花

　　的探究。笔者愿意把自己创作中的一点体会与大家分享。这或许只是"挂一漏万"的一家之言，不管如何，它总是笔者多年来在这一领域工作的总结和思考。也可以说，本书只是向读者介绍一些笔者自己的工作经验和学习心得。从另一个意义上说，笔者更愿意将一本画册奉献给读者。因此，读者完全可以不深究本书在说些什么，只当是艺术欣赏也无不可。那些对数码艺术创作有兴趣或想从书中得到某些启发的读者，也无须逐句逐段地考究本书内容。因为，数码艺术也是一个艺术创作过程，艺术创作是"灵感"与"技艺"并重的。

　　首先，我们将给出数码艺术严格的数学定义。根据这个定义，我们将证明，数码艺术有自己的特征，有其本身的研究领域和独到的创作法则；还要证明这不仅仅是一个数学定义，同时也是一个可操作的具体方案。此外，我们还将结合创作实例，讨论一系列数码艺术创作的数

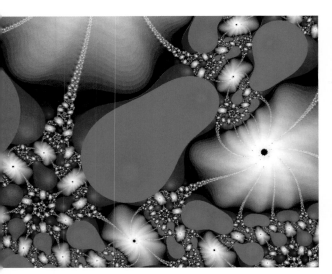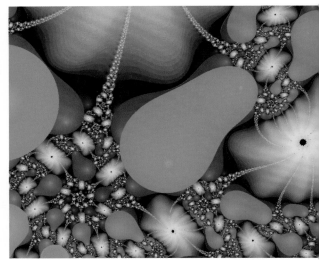

链坠与葫芦

学方法。通过大量精美的图片，说明这是一种不同于传统艺术、别具风格的新型艺术门类。

为了保证本书所有图片的原创性，本书没有收录其他文献中的任何作品；书中所有插图均由计算机程序自动生成，不加任何"人工"修饰，为了图像的某种效果进行加工，也只是对计算程序的修改或添加程序语句，或者是设计一系列的参数变量，通过输入不同的变量值以达到不同的视觉效果。

因为我们的创作程序无一例外地用（C++/C）编程语言编写，所以在正文的叙述过程中难免掺杂有相应计算机编程语言的痕迹。

本书所述创作方法、技巧皆以实例为先。读者按部就班便能创作出自己的作品，或者纯熟即可旁通。

数码艺术，虽说是有赖于数学方法。但是，它也与传统艺术一样，不能仅依靠熟读"十六家皴法"就认为已经会画山水；即使精修了"三病，六法，十二忌"，不一定能创作出一幅《富春山居图》；掌握了"四贵，五忌，三十六病"，也不一定就能成为画梅大师。

古有"三品"（语出《芥子园画传》）之说：气韵生动，出于天成，人莫窥其巧者，谓之"神品"；笔墨超绝，敷染得宜，意趣有余者，谓之"妙品"；得其形似而不失规矩者，谓之"能品"。数码艺术又何尝不是如此？只会一招半式是不能说自己掌握了创作技巧的。

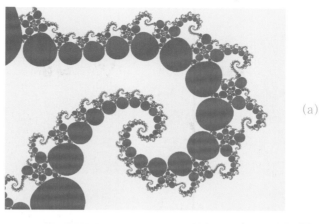

(a)

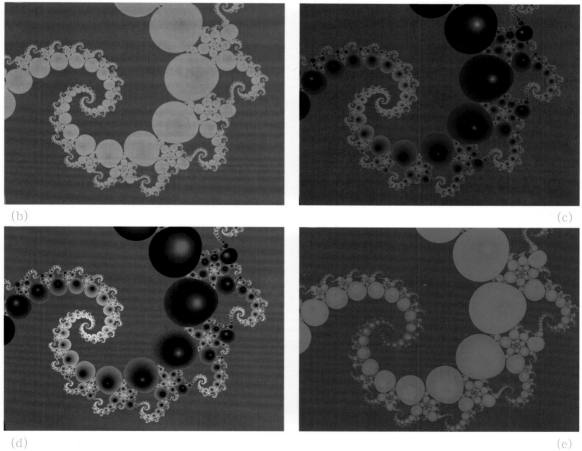

(b)

(c)

(d)

(e)

项链

注：　(a)选择了一个结构图，定名为项链；　(b) 适当调整作图区间与颜色；

(c)、(d)调整计算机程序中设置的一个有关着色的参数，珠子开始生长；(e) 继续调整着色参数，翡翠项链完成。

所谓，功到自然成；不经千锤百炼，哪能有神品问世？作品的神韵要有不懈努力、精益求精的精神才能铸就。

"项链"图展示了通过设色技巧使图案添加神韵的过程。其实，这只不过是在计算机程序中设置了一个有关着色的参数，只要不断地变换这个参数，我们就可以轻易地实现"彩珠"的生成过程及颜色的改变，即实现动画效果。这也是数码艺术的诱人之处。

数码艺术是真正的计算机本身的创作。从这个意义上说，将数码艺术称为计算机艺术亦无不可。数码艺术创作的基本工具是数学和计算机，超越人类大脑的想象力，作品有很大的随

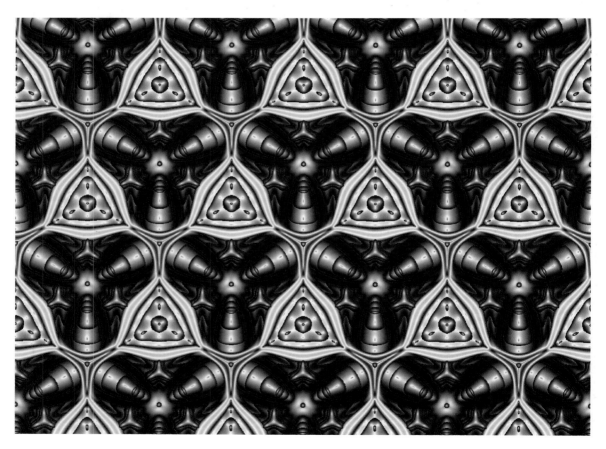

三次对称

注：平面上的三次对称，具有纵轴镜面反射对称，双向周期无限延展。

①根据对称群理论，设计一个满足要求的程序框架（参见第6章）；②输入函数及相应参数；

③计算机显示图案，图案必定满足以上的对称要求；④挑选一个认为不错的结构；⑤变换设色，使其达到理想艺术效果。

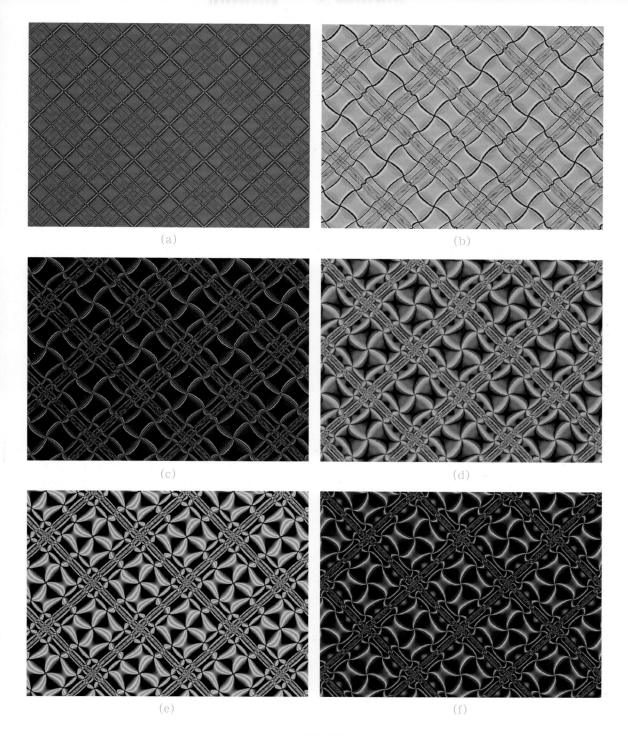

(a)

(b)

(c)

(d)

(e)

(f)

平面四次对称

注：双向周期无限延展，（a）～（f）是同一个程序，参数的微小调整，伴随色彩的变化。

尽管是大同小异，但艺术效果各有变化。数码艺术的魅力正在于此。此一例，可供平面艺术设计者参考。

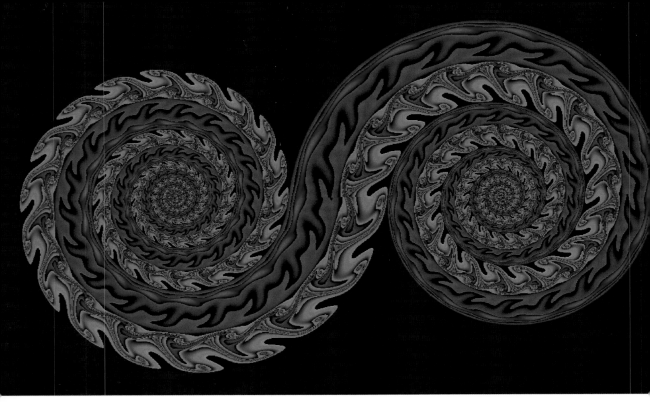

四色交错的四次对称

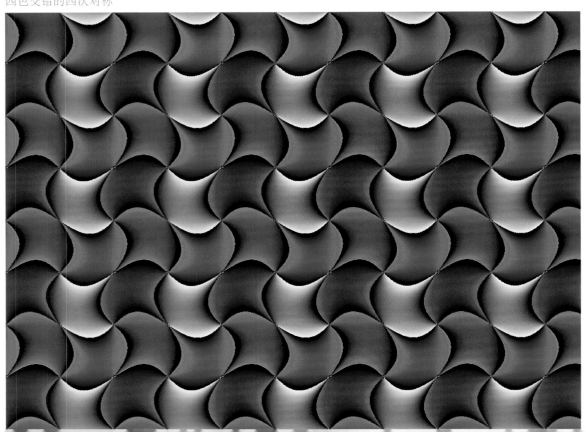

意性，往往有出人意料的效果。其新颖、别致、奇特与瞬息万变，令人耳目一新，具有强烈的时代感。数码艺术变幻莫测的神奇魅力，代表了当今人们所追求的新潮美。因而在各个领域，如纺织、印染、装饰等有着广泛的应用前景；又由于它可以轻易地生成动态效果，所以在传媒领域中也将有广泛的发挥空间。

可以说，数码艺术是真正的计算机本身的创作，创作人员只是编写合适的计算机程序。

第1章

从数学到艺术

讨论数码艺术，首先我们可能要问："什么是数码艺术？"其实，对于这个问题一直是众说纷纭，时至今日也没有一个统一的答案。这也是每个新事物、新概念所不能避免的，甚至是必不可少的一个环节。不同专业背景、从事不同工作的群体对同一事物必然有不同的理解，各自根据自己的理念和自己的理解思考问题、表达意见，在意见不一致的情况下就会引起争论。对数码艺术的争论说明，人们从不同角度对数码艺术进行思考，从不同方面对数码艺术进行探索。这种思考和探索对数码艺术的发展具有决定性影响。

有人以为，数码艺术的背景既然是计算机，那就可以这样定义：数码艺术是用计算机实现的艺术。正如"用油彩和刮刀实现的是油画"而"水墨和宣纸实现的是中国画"一样。这种仅仅强调创作工具的观点，就引出了另一个否定数码艺术可以独立存在的论点。他们认为，艺术是人类社会的思想意识的影像，至于采用何种形式，是在画纸上创作抑或在计算机屏幕上创作无关紧要。

也有人认为数码艺术是"四维艺术"；认为历史上的艺术（这里专指美术）是静态的、二维的；使用了计算机，使艺术在空间和时间上形成一个四维世界。这种说法也存在一定的不确定性。事实上，动画或电影也不是静态的，也表达时间概念。

我们在这里不打算对任何论点进行评论。书名既然是数码艺术，我们自然承认数码艺术应该作为一个独立艺术分支而存在。因此，我们应该尽量地设法阐明，至少应该指出它与传统相关概念有些什么不同之处。其实，这里提出的可能不仅仅是一个新概念，而是一个全新的艺术

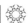

类别。

　　证明数码艺术是一个真正的艺术"分支"。我们必须至少有能力证明：①数码艺术有自己独到的研究领域；②有独特的、有别于传统的创作方法；③这种独特的创作方法，能够创作出有别于传统的艺术作品。也就是说，它不能够为传统艺术所包含、所代替。换言之，数码艺术所要完成的某些工作是传统艺术所不能或很难完成的。更直接地说，数码艺术中的作品应该是全新的艺术作品，它们不会出现在传统的艺术作品之中；换言之，数码艺术作品是用传统的艺术手法即使不是完全不可能，至少也是极难完成的作品。

　　顾名思义，数码艺术所涉及的首先是数和码这两个概念。数，比较好理解，它无疑与大小、多少、次序（序数）分不开。不管是作为名词还是动词都与计量有关。有数，就得有

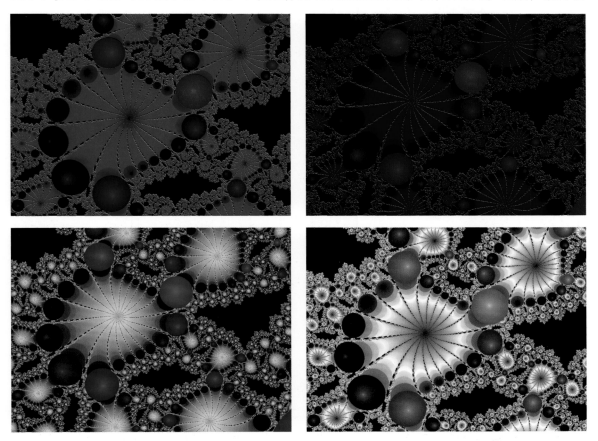

不同色彩，相同结构

注：用数学方法所创作的艺术作品因为有无穷精细的分形结构，是用传统的创作方法不可能完成的。

运算，也就进入了数学。码，作为名词，读"码儿"（儿化音）。码有"符号"的意思，如"代码"、"条形码"、"筹码"等；它与一个有形的实物（如筹码）或符号（如条形码）有关，这就必然涉及图形，这就又进入了数学。作为动词，意为（有规律的）放置，如"码放整齐"。在这里，"规律"是相当重要的。说到"码放"就一定是按照某种规律，有次序、有秩序地规置起来，杂乱无章只能是堆放而非码放。因此，码不论是作为名词还是动词必与秩序、规律有密切联系。

（a）

（b）

（c）

（d）

珠宝金银饰件

注：从数学公式出发，经迭代演算，赋予颜色，由计算机本身完成的艺术作品。

我们看中了一个具有多重对称结构的框架，将其定名为珠宝金银饰件。（a）打造一个金银框架；（b）饰以翡翠宝石；（c）&（d）变换材质（即颜色）。所有这些工作可以在瞬间完成，数码艺术创作之高效，是传统艺术手法无可比拟的。

从这个意义上说，数码艺术是"数的码放艺术"，即将"数""码放"作为艺术品的技术。当然，数码艺术的这个定义有些过于咬文嚼字。如果真的这样下定义，也只是个干巴巴的文字游戏。我们从中得不到更多有意义的信息。因此，有必要作进一步分析。

数，与数学演算分不开。码，必与一个"有形"的符号及秩序、规律相关联。而有形必有色彩。例如，条形码至少涉及两种不同颜色（如黑白两色）。

这样一来，我们或许可以这样理解数码艺术：数或经演算后的结果，以有形的符号有规律地码放，以达到某种艺术效果。我们下面的关于数码艺术的数学定义就是基于这种考量的。

1.1　数码艺术的数学定义

艺术，特别是绘画艺术必有一个载体。例如，史前时期的"岩画"，其载体是平滑而坚硬的岩壁；接着是陶器制品；纸张大量使用后，人们便有了更为易得的绘画材料。

如果说，传统绘画艺术（书法也一样）是在画纸或画布上的不同位置按一定要求涂以相应的色彩；那么类似的，数码艺术则是计算机屏幕上的不同点按某种规律设置不同的颜色。但是，计算机屏幕在应用上被视为一个点阵系统。按解析几何中的笛卡儿坐标系，屏幕上的每一位置点可以用一个整数的二元数组（x,y）来表示。这样一来，整个屏幕按其分辨率，从左上角开始直到右下角就是一个（有限的）整数二元数组系统（0,0）-（m,n）。我们知道，屏幕上的颜色是由一个三元数组（R,G,B）来确定的。这个三元数组既表示了该点的颜色构成也表示其亮度。因此，数码艺术，可以用数学方式简单地定义为一个映射

$$\phi : \Re(X,Y) \xrightarrow{\ \sigma\ } \Im(R,G,B) \tag{1-1}$$

即屏幕的每个点（x,y）依一个确定的方法σ，或者说按一定规律与一个确定的颜色（R,G,B）相对应。这里，（x,y）的取值范围有赖于屏幕的分辨率；而颜色（R,G,B）则与所使用的计算机编程语言有关。例如，可以是

（$0 \leq X \leq 639,\ 0 \leq Y \leq 479$）或（$0 \leq 1023 \leq X,\ 0 \leq Y \leq 767$）

（$0 \leq R \leq 63,\ 0 \leq G \leq 63,\ 0 \leq B \leq 63$）或（$0 \leq R \leq 255,\ 0 \leq G \leq 255,\ 0 \leq B \leq 255$）

我们注意到，根据以上定义，数码艺术，事实上，所涉及的仅仅是数字或数组。我们看到数码艺术的三要素：①屏幕上的（整数）坐标点（x,y）；②色彩（包括明暗度）（R,G,B）；③确定该点坐标色彩及亮度的规则σ。

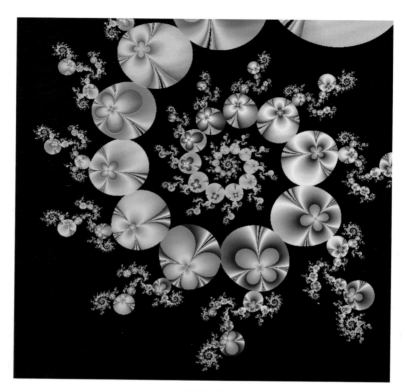

花开富贵

1.2 数码艺术的特点

正如前述，数码艺术是在计算机屏幕上完成的艺术，是通过一系列的数学计算，用计算机程序进行创作的。这一点就决定了数码艺术与传统艺术不同，也就确立了数码艺术的特点。值得注意的是，说数码艺术是计算机屏幕上的艺术，这只是强调了创作工具，不能确切描述数码艺术的本质。正如用刮刀、油彩、画布以实现油画，而用水彩、笔、墨、宣纸完成中国画一样，只是强调创作工具的不同；而工具的不同并非数码艺术与传统艺术的本质区别。

必须强调，数码艺术是通过"一系列的数学计算"实现的，是"计算机本身的创作"。传统的艺术创作过程是人类大脑的思维过程，人们把自己脑海里所想象出来的东西，不论是具象的还是抽象的，通过纸与笔表达出来。因此，作品的风格、质量受到大脑想象力的限制。由于基本工具是纸与笔，作品只能是笔在纸上所能勾画出来的线条或涂块。这就大大限制了作品的深度和广度。

　　相反，数码艺术是真正的计算机本身的艺术创作，基本工具是数学和计算机。作品超越人类大脑的想象力，在很多程度上有其独到性、随意性；创作者往往是眼前猛然一亮，接着便创造出一幅幅出人意料、新颖、别致、奇特、瞬息万变、令人耳目一新的画面。这些作品带我们进入了奇境。作品，因其变幻莫测，具有神奇魅力，成为当今人们所追求的新潮美。

　　传统美术创作，需要事先准备好画布、画纸之类的创作工具，以及各种染料；相应的，数码艺术创作，则需要一台安装了适合自己使用的编程软件（如C++/C）的计算机；计算机屏幕就是创作"界面"，而编程语言所提供的"调色板"则支持色彩及其亮点的任意调试。

　　传统美术创作，如果创作者对作品不满意，且不能通过简单修改而达到所需效果必须放弃作品的时候，所投入的画布、染料及人力资源就会白白浪费掉。数码艺术则不然，只要重新修改计算机程序或简单地改动调色板就可能达到所需效果。

　　如同传统的艺术创作并无定式，数码艺术创作也无定法。无定法不是无法，只是无一定之法，即不可拘泥于某特定之法。当然，前辈在创作实践中总结出一些创造经验或规律性的东西，也就是创作方法或创作技法，对于初学数码艺术者也是有用的。不过，清代郑绩在《梦幻居画学简明》中这样说道："为学之道自外而入者，见闻之学，非己有也；自内而出者，心性

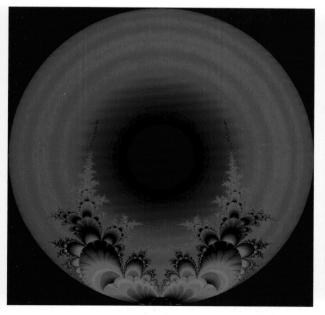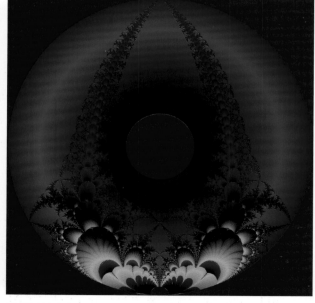

参数的微小变化，珊瑚树长高变红

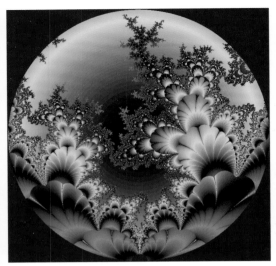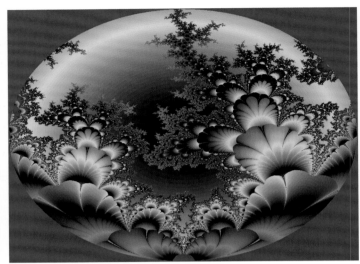

圆与椭圆映射的比较

之学，乃实得也。善学者重其内以轻其外。"如古人所言："固泥成法谓之板，砭守规习谓之俗"。

　　以后我们会看到，式（1-1）是数码艺术创作的基础。根据这个定义，我们说，数码艺术创作就是用任何可能的数学手段设计出所需的对应关系。这就像传统艺术家使用各种手段进行创作一样：用抛光了的木板代替纸张，以烧红了的烙铁代替笔，创作出别有特色的"烫画"；用彩沙在玻璃上进行创作，等等。数码艺术也一样，可以应用一切数学工具来寻找各种映射关系进行数码艺术创作。创作方法可以不拘一格，尽情发挥。

螺旋　　　　　　　　　　　　　　四重螺旋，具有四色交错的四次对称

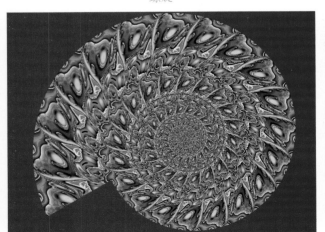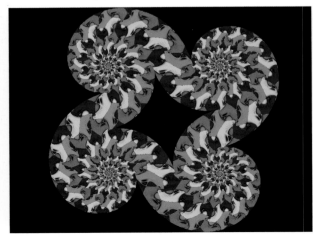

1.3　数码艺术定义的进一步拆解

以上的数码艺术定义告诉我们，进行数码艺术创作，只需遍历屏幕的所有点，按照某个特定法则为任一点指定一个特定颜色就可完成一次创作。事实上，传统的绘画艺术，如绘制一幅作品，往往只局限在一个有限的范围之内；而且所用到的可能只是有限的几种颜色。而我们要进行数码艺术创作的时候，我们还可以选择另一种方式。这种方式与由点开始、为其选定一个颜色的方式不同。传统绘画用蘸有特定颜色的笔在绘画纸上一次涂一（大）片或几片；而数码艺术则可以从某种颜色开始遍历那些应该呈现此种颜色的点。当所需颜色用完之后，创作即告结束。换言之，我们有另一个定义

$$\phi^{-1}:\Im(R,G,B)\overset{\pi}{\longrightarrow}\Re(X,Y) \tag{1-2}$$

我们看到了达到相同目标的两个互逆的映射。

应该说明的是，虽然这里的定义具有普适性，但是，本书对数码艺术创作的数学方法更感兴趣。换言之，正如我们的书名所要表达的：数码艺术是隐藏在数学之中的艺术或数学方法创作的艺术。

1.3.1　屏幕上的物理点到数学点的转换

既然称为数码艺术，数学变换或数学演算就是创作的基础，它们是数码艺术创作的核心。我们知道，屏幕的坐标点是以整数形式出现的。而数学中的变量又往往是以实数或复数形式出现的，即连续形式。因此，创作之初，进行相应的转换是必需的。

为了方便区别屏幕坐标与方程式所用的数学坐标、计算机屏幕上的点坐标，我们将用(i,j)而不是(x,y)表达。我们将把记号(x,y)留给数学的笛卡儿坐标。这样一来，(i,j)整数坐标代表屏幕上的点；而实数坐标(x,y)所代表的就是数学（方程式）变量。

在确定了变量的变化范围及屏幕的分辨率以后，经过简单计算，我们很容易实现实数的数学坐标(x,y)与屏幕的整数坐标(i,j)相互转换。换言之，屏幕上的整数点(i,j)与数学方程式中的实数点(x,y)是一一对应的。

例如，本书常用的分辨率是1024×768，在我们选定$x_1\leqslant x\leqslant x_2$；$y_1\leqslant y\leqslant y_2$的一个矩形作为所需的数学定义域，我们有

$$(x,y)=(x_1+\Delta x\times i,\ y_1+\Delta y\times j)$$
$$\Delta x=\frac{x_2-x_1}{1024},\quad \Delta y=\frac{y_2-y_1}{768},\quad 0\leqslant i\leqslant 1023;\ 0\leqslant j\leqslant 76 \tag{1-3}$$

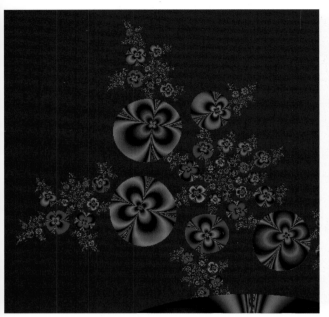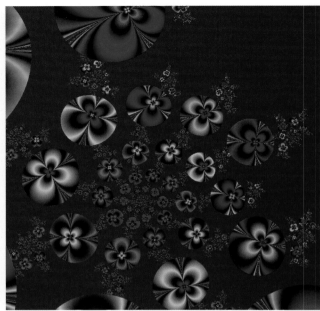

天女散花

注：如同照相一样，镜头必须对准取景区域，前后左右加以调整。

这里的取景就是选定一个数学的定义域。照相的放大，其实就是取景区域的缩小。

这里也一样，变量区间的缩小，就是图像的放大。不难看出，后一幅是前幅（右边三支螺旋部分）的放大（颜色不同）。

通过以上公式，我们就完成了屏幕坐标 (i,j) 到数学坐标 (x,y) 的转换。这一步是任何创作所必需的第一步。

1.3.2　色彩的编码

色彩（包括其亮度）在应用时不一定要以一个三元数组 (R,G,B) 的形式出现，创作实践中也往往用一个数字来代表，这样更为方便。例如，常用的16种色彩，就可以用0~15来代表。而本书提供的多数作品是在C++/C编程语言支持下完成的，所用颜色有256种，所以，可以用0~255共256个数字来代表。每个数字所代表的屏幕颜色，可以通过编程语言所提供的"调色板"来自行定义。因此，在创作之初，即编程开头，我们可以事先设置调色板

Color (n) =RGB（Red,Green,Blue），$0 \leqslant n \leqslant 255$；$0 \leqslant$ Red,Green,Blue $\leqslant 63$

由于所使用的编程语言不同，调色板可以用不同形式来定义。

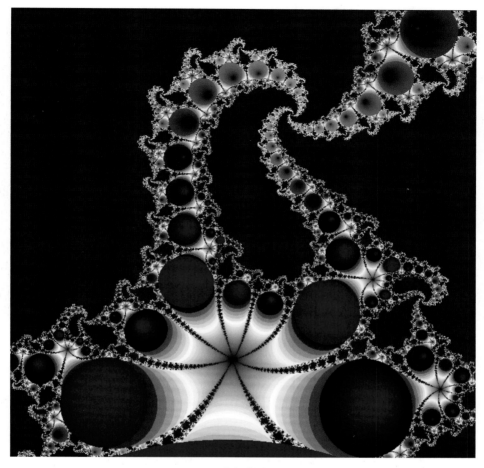

珠宝设计

1.3.3 复数平面与度量空间

我们知道，平面上的点可以用笛卡儿平面坐标 (x,y) 来描述。我们也可以使用一个复数

$$z=x+iy, \quad i=\sqrt{-1}$$

来表达。在多数情况下，使用复数平面这个概念更为方便。关于复数的简单运算，可在初等数学书中找到。进一步的研究就得求助于复变函数论。

另外，我们还需要一个重要概念，就是两点间"距离"。一个（平面）空间，定义了合适的距离，就构成度量空间。假设复数平面上的两点

$$z_1=x_1+iy_1, \quad z_2=x_2+iy_2$$

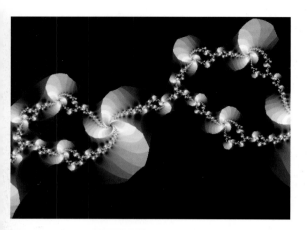

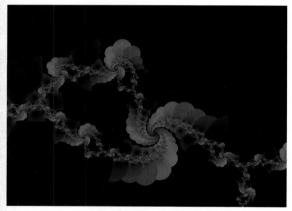

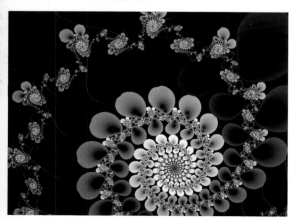

链与坠

距离 $d(z_1, z_2)$ 必须满足以下四点：

(1) $d(z_1,z_2) = d(z_2,z_1)$;

(2) $d(z_2,z_1) \geqslant 0$;

(3) $d(z,z) = 0$;

(4) $d(z_1,z_2) \leqslant d(z_1,z) + d(z,z_2)$。

我们看到，涉及三个点（z_1, z_2, z）的（4）就是初等几何有关三角形的一个定理：三角形的"两边之和大于第三边"；等号仅在三点构成一条直线时才有可能取到。

最重要的也是最常用的一个距离是欧氏距离

$$d(z_1,z_2) = |z_1, z_2| = \sqrt{(x_1 - x_2)^2 + (y_1 - y_2)^2}$$

我们也可以用其他距离，如

$$d(z_1,z_2) = |x_1 - x_2| + |y_1 - y_2|$$

或者，根据需要另行定义，只要符合以上四点即可。要强调的是，以后我们会看到，不同的距离可能会使创作效果完全不同。创作者可在实践中尽情发挥。

1.3.4　数码艺术的创作过程

有了以上的准备，数码艺术的创作过程可以拆解为以下四步。

（1）在计算机屏幕上选定一块绘画区域及所需要的数学的定义域，把屏幕点转换为数学变量。

（2）确定创作所用到的数学命题（数学方程式、数学公式、数学模型）作相应的数学演算或变换（如迭代、递归、求根运算、取极限等）。

（3） 在一系列变换完成后，依其最后结果，计算所定义的距离。根据距离的大小或其他的考量，为该点指派一个颜色的编码。

（4） 创作结束。

我们看到，创作过程的（1）、（3）两步，几乎是所有创作的共同步骤。在创作（编程）之初大致可以确定。而（2）是数学演算，是构成创作的基础。因此，在创作中，我们往往把重点放在步骤（2）上；除非必要，我们将不提及其他两个步骤。

这样一来，事实上，我们就把映射

$$\varphi : \Re(X,Y) \xrightarrow{\sigma} \Im(R,G,B)$$

变为三个不同映射的叠加，即

$$\phi_1 : \Re(I,J) \xrightarrow{\sigma_1} \Omega(x\ y) \qquad （1-4）$$

映射 ϕ_1 按式（1-3）计算。我们注意到，正如前面所指出的，映射中的屏幕上的整数点用符号（i,j）表示，数学中的变量用（x,y）表示。

$$\phi_2 : \Omega(x\ y) \xrightarrow{\sigma_2} D(x\ y) \qquad （1-5）$$

$$\sigma_2 : F(x,y) \xrightarrow{h} H(F(x,y))$$

$$\phi_3 : H(F(x,y)) \oplus D(x\ y) \to Color \qquad （1-6）$$

也就是说，我们把映射拆解为三个部分

山花烂漫

$\phi = \phi_1 \oplus \phi_2 \oplus \phi_3$。开头及最后面的一个映射，我们已经有所交待，大同小异，比较容易实现。创作的技术重点是映射（1-5）。它考验创作人员的数学水平及对数学灵活运用的能力。如何选择有用的函数，如何作相应的数学变换等一系列操作是重点。

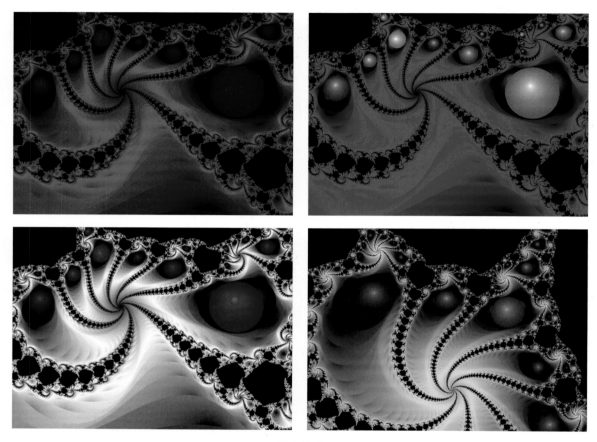

鼍龙献珠

1.3.5 数码艺术中的数学工具

数码艺术与数学紧密相关。在数码艺术的创作中，任何数学成就，不管是最新的还是传统的；又不管是初等的还是高深的，都可以拿来使用。例如，在数码艺术中起到重要作用的分形几何学就是最新的、比较流行的数学成就。下文中，我们要用到完全初等的代数方程根的解法。

在广告宣传中，我们可以利用分形图案，以强调其动感与变幻莫测；为了达到装饰的效果，如设计墙纸、地砖时，我们可以利用数学中的关于欧几里得几何中平面上的对称群，即俗说的"四方连续"，"六方连续"；确定"数学的可视化"，某些重要的数学变换群，如球面

上的变换群、双曲变换、反演变换等，都是可以利用的数学工具。

可以说，为了数码艺术创作我们可以"不拘一格"、"不择手段"。各类数学成就，都可以使用。各类方程式、数学模型、数学变换，各类演算工具，如反馈、迭代、递归、数值逼近、方程求解等，都是可以利用的，创作者可尽情发挥。

在第2章中，我们将通过具体例子来演示数码艺术的创作过程。

1.3.6　设色

通过上述讨论，我们了解数码艺术的创作要做到：

（1）选择合适的数学模型；

（2）进行必要的演算；

（3）设色。

设色这一环节非常重要。设色，设计、设定色彩也。作品成功与否往往取决于色彩的设计。通过巧妙着色，一个拥有平淡无奇的结构的作品就有了神韵。因此，我们这里另辟一节，以示强调。

我们的设计，设定色彩是通过设计计算机程序来实现的。修改色彩也通过修改计算机程序实现，并非人工地在屏幕上操作。这就需要创作者对计算机程序语言有较为精细的了解，能够运用自如。

在《芥子园画传》一书中，鹿柴氏曰："天有云霞，烂然成锦，此天之设色也；地生草树，斐然有章，此地之设色也；人有眉目，明皓红黑，错陈于面，此人之设色也；凤擅苞，鸡吐绶，虎豹炳蔚其文，山雉离明其象，此物之设色也；司马子长援据《尚书》、《左传》、《国策》诸书，古色灿然，而成《史记》，此文章之设色也；犀首张仪，变乱黑白，支辞博变，口横海市，舌卷蜃楼，务为铺张，此言语家之设色也；夫设色而至于文章，至于言语，不唯有形，抑且有声矣！嗟乎！大而天地，广而人物，丽而文章，赡而言语，顿成一着色世界矣！"

可见，对于传统美术创作中设色的重要性，古人已经有精辟的论述。这里，我们引述古人的论述，以强调在数码艺术创作中，设色是特别重要的环节。可以毫不夸张地说，作品的生动、神韵全在设色这一步。

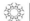
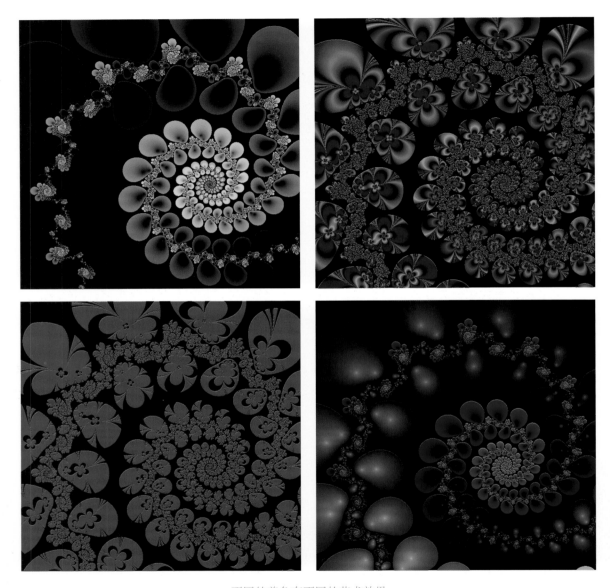

不同的着色有不同的艺术效果

数码艺术创作实例

为了向读者说明有关数码艺术数学定义的可操作性，需要把数学定义公式化、具体化，展示该定义的合理性。本章我们要做的是，根据这个数学定义，给出一个数码艺术创作实例的全过程。通过这个实例，读者可以举一反三地发挥，进而进行自己的艺术创作。

在创作之前，我们还需要作些并不深奥的数学方面的准备，即有关方程式及其根的求解等。这些知识在大多数的数学书中都可以找到，我们这里只是简单提一下，详细内容可参考相应著作。

十二次方程分形图案的局部放大

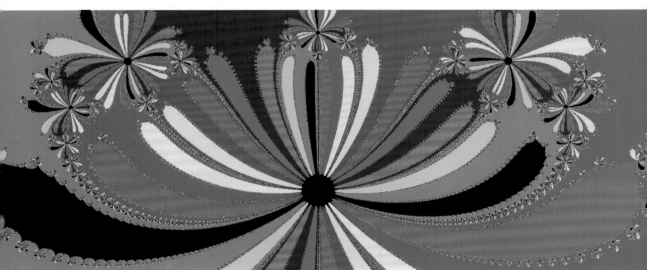

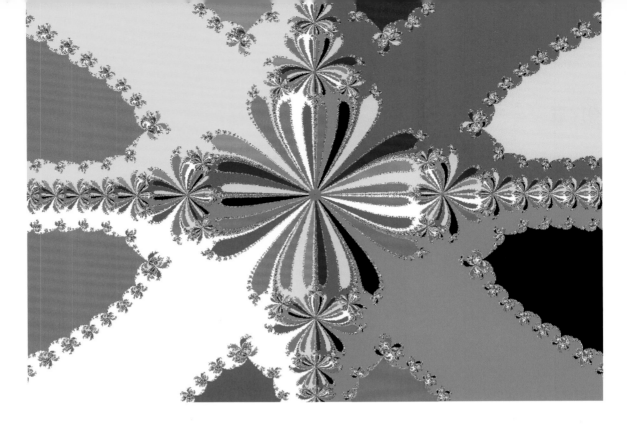

十二次方程解呈现的分形图

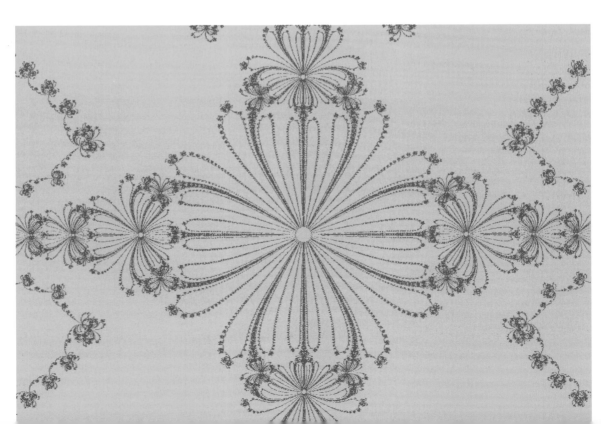

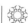

2.1 二次方程的根式解法

一般的实系数二次方程：

$$x^2+bx+c=0$$

其根式解法很简单，解法如下。

求出判别式：

$$D=b^2-4c$$

它的两个根就是

$$x_{1,2}=\frac{1}{2}(-b\pm\sqrt{D})$$

在这里我们重新提起，是因为它是我们下面创作，即编写计算机程序所必需的基本公式。我们知道，在$D<0$时，该方程式的根不是实数，而是两个共轭复数。

进一步，我们还有

$$(x_1+x_2)=-b,\ \ x_1\times x_2=c$$

这就是著名的棣美弗定理，首项系数为1的二次方程，其两根之和为一次项系数反号，而两根之积等于常数项。

请记住这一点，在后面的三次方程解法中要用到它。

2.2 三次方程的卡尔丹（Cardano）解法

一般的三次方程有形式：

$$x^3+ax^2+bx+c=0$$

该方程左端包含四项，其最高项为三次方，故称为三次方程。当然，如果你愿意，也可以叫它四项方程。我们也没必要限制它的系数（a,b,c）为实数，你如果想这样做，也无不可。与二次实系数方程不同，一般的三次方程根式解就稍微复杂一点。这个求解过程，在历史上经过了很长一段时间，才为人所知。

我们可以令

$$x=z-\frac{a}{3}$$

代入方程，即将以上的四项方程，化为一个三项方程

$$z^3+pz+q=0 \tag{2-1}$$

因此，讨论一般的三次方程，我们只要讨论简化形式，即式（2-1）即可。根据代数基本定理，三次方程有三个根（或复数或实数）。

令

$$z=u+v$$

代入式（2-1）可得

$$(u^3+v^3+q) + (u+v)(3uv+p) =0 \qquad （2-2）$$

此方程的一个可能的解是

$$\begin{cases} u^3+v^3=-q \\ uv=-\dfrac{p}{3} \end{cases}$$

证明过程很简单，只要将其代入式（2-2），结果自明。用上式的第二式的三次方，就可以改写为

$$\begin{cases} u^3+v^3=-q \\ u^3v^3=-\dfrac{p^3}{27} \end{cases} \qquad （2-3）$$

这里如果"反用"前面有关二次方程解法的棟美弗定理，我们把u^3、v^3看成是某个二次方程的根，那么这个方程就是

$$t^2+qt-\frac{q^3}{27}=0$$

根据二次方程的求根公式，我们可以轻而易举地得到u^3、v^3。然后开方，我们就有了u、v，再根据$z=u+v$，我们即可得到原方程的解。

值得注意的是，尽管u、v各有三个，$z=u+v$的相互配合可以有9种可能；但是考虑到二者之和应该满足式（2-3），这样一来，其实就只有三个不同值，这也是三次方程仅有的三个根。

有了以上准备，我们不难用任何编程语言（如本书所有程序用C++/C）完成解此类方程的一个通用计算机程序，这个子程序是以下创作的基础。

九次方程不同变量区间及不同着色方式所创作的图案

2.3　方程的数值解法

在2.2节中，我们讨论了一般的二次、三次代数方程的根式解。代数学告诉我们四次方程也有相应的根式解。但是，对一般的五次或更高次的代数方程找不到根式解。因此，为求得这类方程的根，发展出了一系列有效的数值解法，即在迭代的过程中无穷逼近的近似解法。这其中，最常用也是比较有效的就是牛顿法（Newton's method）。事实上，数值逼近是一个迭代过程，牛顿法迭代公式如下：

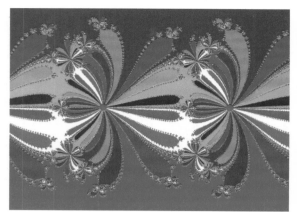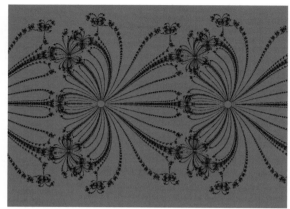

<div align="center">九次方程局部放大图</div>

$$z_{k+1}=z_k-\lambda\frac{F(z_k)}{F'(z_k)} \qquad\qquad （2\text{-}4）$$

式中，$F'(z)$ 为 $F(z)$ 的一阶导数。可以证明，如果序列 $\{z_n\}$，$n\to\infty$ 收敛于 α， 则 α 必定是方程 $F(z)=0$ 的根，即 $F(\alpha)=0$。

为了我们的艺术创作，也为了编程方便，我们只讨论比较简单的三项方程：

$$z^m+c_1z^n+c_2=0, \quad m=2n \text{ 或 } m=3n$$

$$\begin{cases} z^{3n}+c_1z^n+c_2=0, & n=1,2,\cdots \\ z^{2n}+c_1z^n+c_2=0, & n=1,2,\cdots \end{cases}$$

根据以上有关二次方程、三次方程根式解的讨论，我们知道，这样的三项方程可以用代数公式求解。在得到这个三项方程的根后，即得出 z^n，我们可以进一步，取根式 $z=\sqrt[n]{(z^n)}$，就得到全部的 $m=(2n$，或 $3n)$ 个精确的解析解。

因为我们的目的并非是解某个代数方程，而是通过它们进行数码艺术创作；所以，我们还要对同一个方程进行数值迭代。我们马上就会看到，如何利用方程的根式解与数值解创作出精美的艺术图案。

2.4　吸引子与吸引域

前文已经说过，m 次方程共有 m 个不同（或相同）根，这些根已经用根式求解法得出来了。那么，由初值点 Z_0 出发，迭代所得到的解 α，到底是这 m 个中的哪一个呢？回答这个问题，我们可以拿 α 与所有已知根一一进行比较，结果自明。

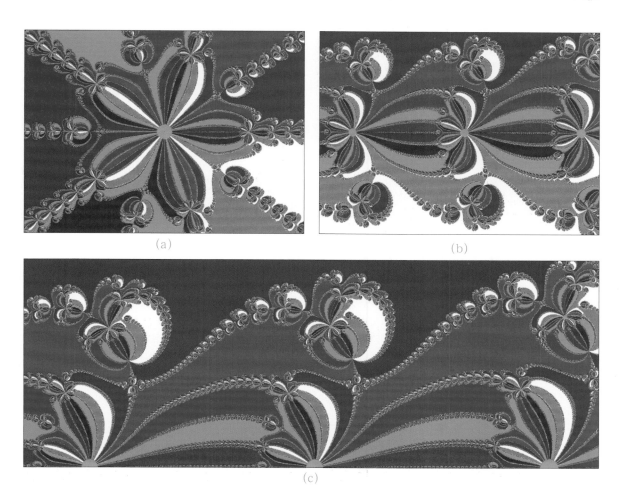

十次方程的10个吸引子相对应的吸引域的分形结构

注：（a）为全局图；（b）为（a）最右端的一支部分放大；（c）为（b）最右端的一支部分放大。

我们感兴趣的是不同的初值Z_0是否会得到不同的解α？有一点是毋庸置疑的，不同的初值不会迭代出完全不同的结果。道理十分简单，因为全平面上的无限多的点，都可以作为初值点，但是方程的解却只有m个，并不会形成一一对应关系。那么，我们要问，什么决定了结果的不同或者相同呢？

我们把迭代过程（2-4）看成是一个动态系统。将平面上的任意点z_0作为初值，在经过这个动态运动后，必定向方程的某个根α靠拢，即初值点被方程的某个根α吸引。由此，称这个α为吸引子，被它所吸引的全体点所构成的区域就是它的吸引域。

我们有m个不同的吸引子，各自有其相应的吸引域。我们感兴趣的是这些吸引域的结构。在2.5节，我们要通过例子来看看这个神秘而美丽的结构。

2.5 创作过程的实例展示

为了给读者一个清晰的创作脉络，我们先从如下的九次方程入手：

$$z^9+c_1z^3+c_2=0 \qquad (2-5)$$

首先，调用解方程的子程序（我们当然假定这个子程序已经包含在我们的创作程序之中），求得该方程的9个根式解；一般情况下，它们是不同的9个复数（实数看成是复数的特例）。

在对方程（2-5）套用牛顿法的迭代式（2-4）时，我们有

$$F(z)=z^9+c_1z^3+c_2$$
$$F'(z)=9z^8+3c_1z^2 \qquad (2-6)$$

除了以上解方程程序外，迭代过程的计算机程序是另一个在创作过程中频繁调用的创作子程序。

选定了方程系数，我们的9个解是确定的。又假定，选定了一个初值，即确定了的z_0，迭代过程就具体开始了。我们有理由假定，迭代在全平面上有$\{z_n\}$，$n\to\infty$收敛于α_i（$i=1,2,\cdots,9$），我们又知道，这个α_i必定是$F(z)=0$的某个根，即有$F(\alpha_i)=0$。

具体的迭代过程控制如下。

（1）为每一α_i（$i=1,2,\cdots,9$）相应的吸引域选定一个颜色；给定一个小的域值$\xi>0$；确定式（2-4）中的λ。

（2）定出变量区域：$z_0\in[z_1z_2]$。

（3）将屏幕上的整数点（i,j）按前面提到的公式计算为相应的数学点作为初值点$z_0\in[z_1z_2]$，逐次、逐个地按式（2-4）作迭代。

（4）迭代过程中，计算距离$d=|z_{k+1}-z_k|$，在$d<\varepsilon$时，迭代结束。

（5）将迭代的最后结果z_{k+1}与α_i（$i=1,2,\cdots,9$）逐个进行比较，找到最靠近的α_i。

（6）z_0点对应的屏幕点（i,j）的颜色定为α_i的吸引域的颜色。

（7）以上流程遍历有定义的区域的所有点，创作结束（参见31页插图）。

要强调的是，参数的选取并无定规，在演算中可灵活调试。为得到感兴趣的作品，区域的选择也是不能不加以考量的因素。

2.6　另外的几个例子

有了以上的创作过程的实例，其他相应情况下的创作几乎可以照搬上述过程。当然，实际上，我们是编写了一个通用程序，将其参数（包括指数、系数，以及方程变量的起始区间及调色板的变化）设计为变量；创作时只要输入不同参数值就行了。

首先我们考虑同一类方程，即

$$z^{3n}+c_1z^n+c_2=0, \quad n=1,2,\cdots$$

其指数有别于式（2-5）的同类其他方程，如十二次方程。相应的图在正文中可以找到。

方程：

$$z^{2n}+c_1z^n+c_2=0, \quad n=1,2,\cdots$$

的作图结构也是大同小异的，如以下的六次方程创作的图案。

我们要特别提到的是六次方程，可以具有这两种形式。换言之，可以是方程

$$z^6+c_1z^2+c_2=0 \tag{2-7}$$

也可以是方程

$$z^6+c_1z^3+c_2=0 \tag{2-8}$$

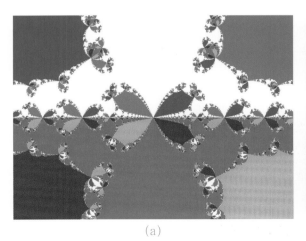
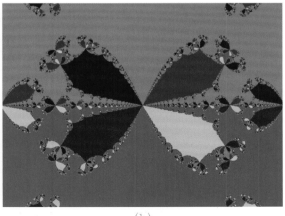

(a) (b)

六次方程（2-7）创作的图案

注：（b）为（a）中心部位的放大图。

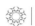

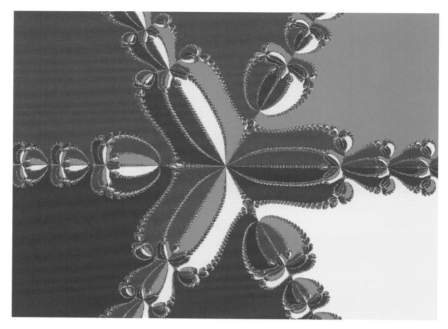

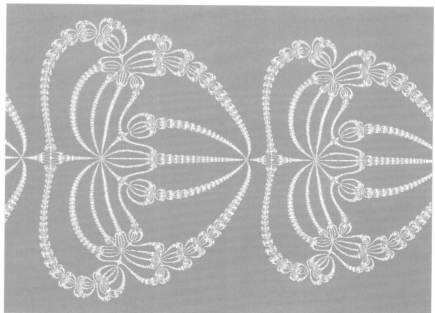

六次方程（2-8）创作的图案

神奇的分形艺术

在前面章节中，我们从求解方程开始。首先，我们找到了方程或模型的稳定点或叫方程的根，然后，为不同吸引域定一个不同颜色，研究其全局结构。我们得到了具有分形特征的精彩的画面。同时，我们也注意到不同吸引域有着几乎对称的分布。

进而，我们观察到，不同吸引域之间不存在一个传统意义上的"边界"，即我们看不到一个明白无误的分界线，使得各个区域独立存在。我们看到的是"犬牙交错"的、"似是而非"的、不成样子的"交错"区域。换言之，在两两吸引域之间的"交错"区域上出现了"混沌"。也就是说，在每两个吸引域之间，所涉及的不仅仅是两个当事者之间的关系。出乎意料的是，这里涉及所有的吸引域。也就是说混沌区是由所有吸引域交错地组成的奇妙图案。这就是精美无比的分形。如果放大该区域，我们可以得出与整体结构有着完全类似结构的图案。并且，我们可以放大

翡翠

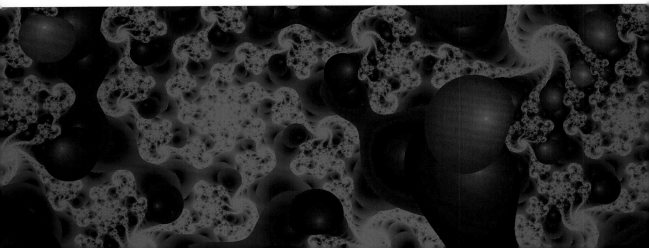

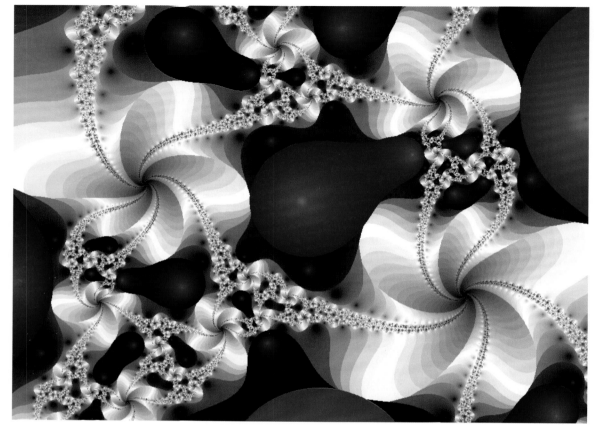

<div align="center">鸡血羊脂玉</div>

再放大，没完没了。这就是分形的最大特征。在放大过程中，我们看到不同放大区域有着不同的美妙图像。在构成上，大体上说，它们有着"拓扑"相似性，这就是"自相似"。

我们知道，传统的美术创作是由用笔勾画的线条，由颜料所涂抹的斑块构成的。一般来说，局部放大，得不到什么。但是，正如所提到的，"分形图案是由分形图案所构成的"。局部有着整体的相似特征。这就是"自相似性"，一种跨越不同尺度的对称，意味着图形的递归；图案之中套图案，在越来越小的尺度上产生细节，重复着自己，形成无穷无尽的精致结构。这就是"分形艺术"的魅力所在。

本章是上章的继续。不过，我们讨论另外的运算模型，不需要知道方程的解，因此省去了方程的求解过程这一步。创作过程相应简单一些。但是在色彩上我们要使用一些不同的处理方法，从而达到更好、更多样化的艺术效果。

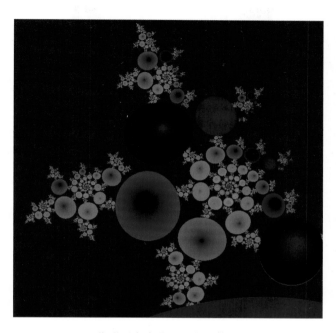

分形图案由分形图案所构成

注：图案的细部，如果将其放大与全图没什么差别，这正是数码艺术具有诱惑力的一面。

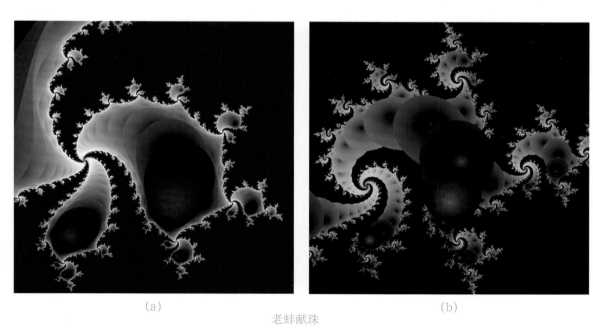

(a) (b)

老蚌献珠

注：（a）与（b）比较，只是参数些微变化引起图案的变化；保留的相同点是三次旋转。

3.1 什么是分形

首先，我们简单地回顾一下历史。

20世纪末，至少有两个重要的科学概念不容小觑，即混沌与分形。还流行着与此相关的两个经典的分形集合，即曼德布罗集与尤利亚集。

几千年来，人们习惯于欧氏几何，崇拜欧氏几何。可以说欧氏几何是人类知识的结晶，是人类的骄傲。在欧氏几何中，可以将自然界的图形高度抽象，归纳为点、线、面等几何元素；进而，构造出三角形、矩形、圆和椭圆等十分规则的几何图形。基于欧氏几何的艺术创作，如埃及三角形的金字塔、古希腊黄金分割式的建筑风格与人体艺术造型，无不体现出欧氏几何的那种整齐有序、明快化一的线条美。欧氏几何学，因它的结构严密、逻辑性强、用途十分广泛而受到人们的推崇。

20世纪70年代以来，科学家开始跨入无序的大门。数学家、物理学家、生物学家纷纷探索不规则现象：无序与混沌。云彩不是球体，山脉不是圆锥，海岸线也不是折线。闪电的路径、人体血管的结构、星体复杂的漩涡状态等，不规则图形与欧氏几何格格不入。用传统的欧氏几何学的语言来描述它们存在一定的困难。我们需要新的几何语言。这就是曼德布罗于20世纪70年代创立的分形几何学。

分形几何对传统的欧氏几何提出挑战，使我们的观念大大地改变。我们发现，在过去，如果说像云彩、森林、天体、树叶、羽毛、花朵、岩石、山脉等这些不相干的东西存在什么关联性，是不会有人相信的。不过，在分形几何里，这些"不相干"的东西有了统一的度量标准。

经典的几何学提供给我们一个初步近似的物理世界中物体的结构。它是一种语言，用来交流和描述自然界的形状。而分形几何学是经典几何学的一个延伸，可以描述出从蕨类植物到天体的结构的精确模型。这完全是一种新的几何语言。

诚然，大量分形的例子是由数学家用数学方法，特别是迭代和递归算法产生出来的图形或图像。然而，很多自然界的物体、生物体或非生物体，多呈现出分形结构。例如，一根树枝，宛如大树的缩小，呈现出明显的自相似性；又如，姜、菜花的自相似性非常明显，等等，不一而足。

我们注意到，不论是自然界中存在的分形形态，还是数学方法产生的分形图案，都有无穷嵌套、细分再细分的自相似结构。换言之，谈到分形，我们事实上是开始了一个动态过程。从

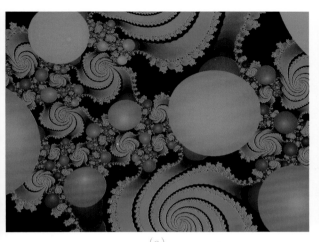
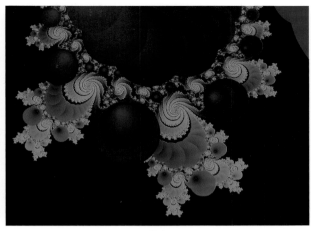

<div align="center">(a) 分形图案的精致结构 (b)</div>

注：（a）由大小各异的七次螺旋及宝珠相衔接构成的美丽分形图案；

（b）其实只是其一个旋转枝边上的部分放大；我们可以对任何一个局部放大再放大，没完没了，这就是分形的特点。

这个意义上说，分形反映出结构的进化和生长过程。它不是静态的固定不变的形态，而是处于不断发展进化生长的动力学机制之中。植物生长出新枝、新根，再一年一年地按一定次序不断重复着以往的过程，直到生命的尽头。山脉的几何形状也是在千万年的侵蚀中自然形成的，并且现在和将来还会继续不停地活动。

这种动态机制所产生出的形态一般不是简单的几何体，往往是奇形怪状，麻点斑痕、破碎断裂、扭曲缠绕、犬牙交错、纠缠不清的不规则图形，而这正是这种新几何学所发挥作用的地方。

谈到分形图案，必须提到两个著名集合，即曼德布罗集与尤利亚集。其实也简单，它们就

<div align="right">八瓣梅花</div>

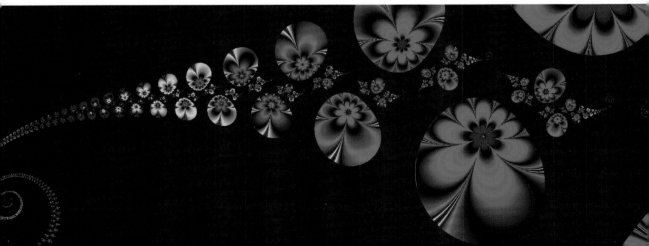

是一个复数迭代过程的结果。迭代过程是

$$z_{n+1}=z_n^2+\mu \tag{3-1}$$

就这个迭代公式而言，迭代结果随初值z_0与参数μ的不同而不同。映射是简单的，要直观地了解其结构，我们必须借助于计算机绘图。现在我们知道，这就是漂亮的尤利亚集合，是以往所未曾见到的具有精细结构的分形图案。简单的模型产生出复杂的结构。

有关曼德布罗集与尤利亚集，在以往的分形著作中有着详细的介绍。大量精美的图片，在有关资料与相应网站中可以容易地找到。这里，我们不再提及。有兴趣的读者可以查阅相关资料。

本书将从另一个简单迭代模型出发，创造出前所未有的精美图片。我们会看到，一个如此简单的数学模型，怎么就成为了一个极其丰富的艺术宝库。

3.2 从简单到复杂——一个多变的模型

我们要提起的是，在分形研究中，所不能忘记的另一个重要函数

$$f(z)=\left(\frac{z-2}{z}\right)^2$$

或写为迭代模式

$$z'=\left(\frac{z-2}{z}\right)^2 \tag{3-2}$$

不过，不失一般性，我们研究一个稍加变化的公式，即

$$z'=\left(\frac{z+c_1}{c_2z+c_3}\right)^2+c_4 \tag{3-3}$$

不难看出，在特殊情况下，式（3-3）包含了式（3-1）与式（3-2）。因为增加了几个参数，所以选择范围更为广泛，更加有弹性。因此，图案的结构有可能更丰富、更精彩。事实的确如此。我们看到了前所未有的精美图片，这也正是数码艺术具有诱惑力的一面。

作为模型（3-3）的一个例子。我们取其参数为

$$\begin{pmatrix} c_1 \\ c_2 \\ c_3 \\ c_4 \end{pmatrix}=\begin{pmatrix} -1.0 & 1.0 \\ 1.0 & 0 \\ 0.8 & 0 \\ -0.2 & 0.254 \end{pmatrix} \tag{3-4}$$

为了书写方便，这里，我们用矩阵形式表达参数值。我们还看到，不同的着色有着不同的艺术

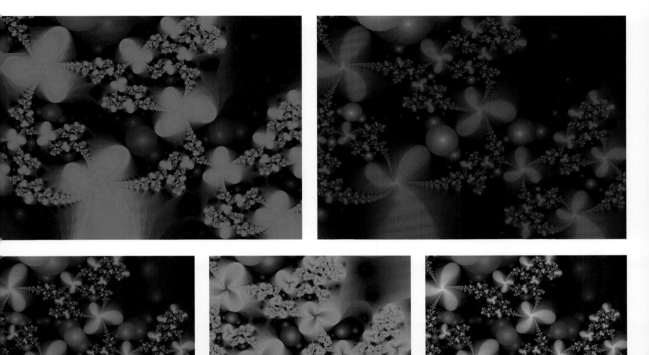

参数（3-4）产生的图案:珠宝镶嵌的三叶草

效果。更多的变化在以后的插图中还能看到。

另一个例子是同一个模型，参数为

$$\begin{pmatrix} c_1 \\ c_2 \\ c_3 \\ c_4 \end{pmatrix} = \begin{pmatrix} -1.0 & 1.0 \\ 1.0 & 0 \\ 0.8 & 0 \\ -0.25 & 0.254 \end{pmatrix} \qquad (3-5)$$

我们看到，两个作品只有微小的参数变化，但是效果不同。

另一个稍微有些不同的是，模型（3-3）的参数为

$$\begin{pmatrix} c_1 \\ c_2 \\ c_3 \\ c_4 \end{pmatrix} = \begin{pmatrix} -1.0 & 1.0 \\ 1.0 & -0.1 \\ 0.45 & 0 \\ 0 & 0 \end{pmatrix} \qquad (3-6)$$

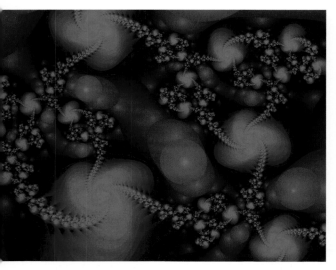
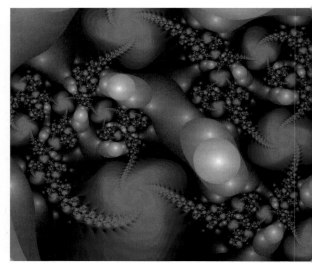

<div align="center">参数（3-5）产生的图案：红玛瑙</div>

<div align="center">参数（3-6）产生的图案：玛瑙雕件</div>

另一个参数设为

$$\begin{pmatrix} c_1 \\ c_2 \\ c_3 \\ c_4 \end{pmatrix} = \begin{pmatrix} -1.0 & 1.0 \\ 1.0 & 0 \\ 0.8 & 0 \\ -0.05 & 0.28 \end{pmatrix} \tag{3-7}$$

参数（3-7）所创作的图，定名为"珠宝饰件"。

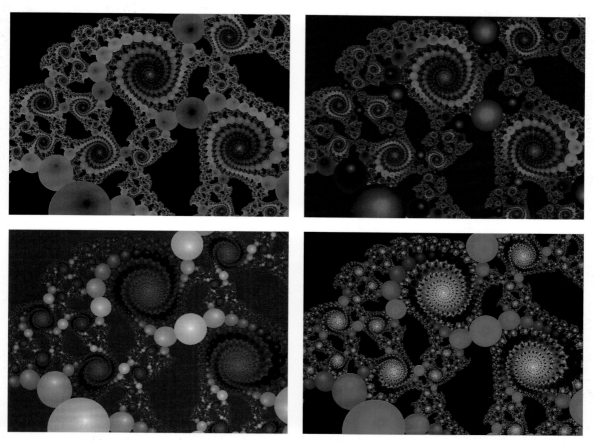

通过着色的变化，根据参数（3-7）产生的四个图案：珠宝饰件

以下参数（3-8）创作的作品定名为"宝库"：

$$\begin{pmatrix} c_1 \\ c_2 \\ c_3 \\ c_4 \end{pmatrix} = \begin{pmatrix} -1.0 & 1.0 \\ 1.0 & 0 \\ 0.8 & 0 \\ 0 & 0 \end{pmatrix} \quad (3\text{-}8)$$

我们注意到，参数的任何微小变化，都会使图像有所改观。当然，要创作出一件艺术品，还得综合考量，如颜色的确定等其他方面的内容。

参数（3-8）产生的图案：取之不尽的珠宝库

蓝宝石

螺旋式设计

3.3 模型的进一步推广

其实，前面的模型也可以进一步推广，得到更为一般的模型

$$z'=\left(\frac{z+c_1}{c_2z+c_3}\right)^2+c_4z+c_5 \tag{3-9}$$

模型（3-9）较前面提到的模型（3-3）增加了一个一次项，即多了个参数，使其更加多样化。其实，对于计算机编程来说，复杂性并没有增加。但是，参数的增加，对创作而言，就更加灵活多样。

我们要说的是，参数的选择，只是一个试验过程，并无规律可言。重要的是色彩的搭配、调试。因此，我们在程序的设计中，事先预设了大量有关彩色变化的子程序，来来回回地试验，以得到一个较为满意的作品。

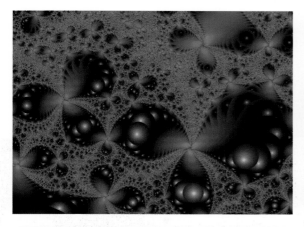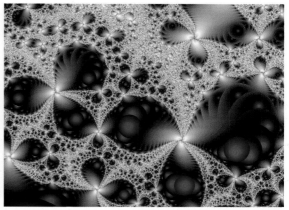

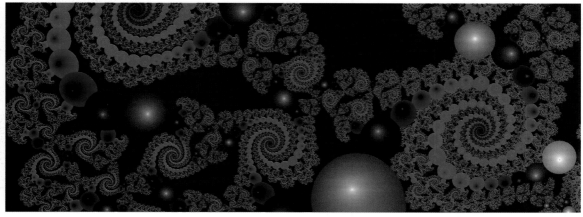

模型（3-9）能创作出多种多样的图案

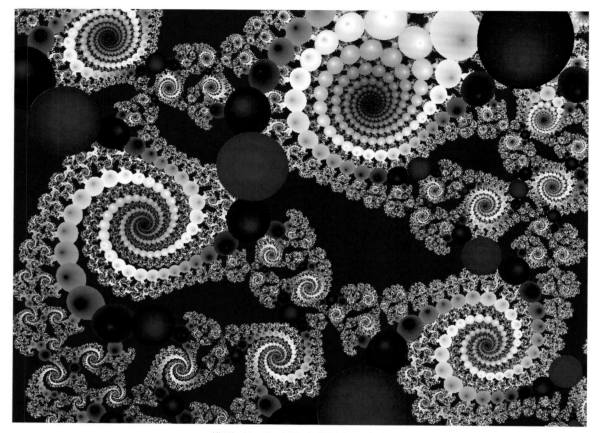

模型（3-9）创作出的图案：珍珠

3.4 生态学模型中的分形

第2章通过牛顿法解方程演示了按照我们给出的数码艺术的数学定义，如何一步步地进行数码艺术创作的全过程。其实，别的数学模型与别的演算方法一样，不论是多项式模型还是超越方程，不论是微分方程，还是差分模型，又不论是连续还是不连续的模型都可以进行一些创作探索；处理得当，经常会得到意想不到的艺术效果。作为第2章的进一步解释和补充，这里，我们以一个生态学模型[①]为例，仿照前法，再作些尝试。这里处理数学模型，研究模型行为的方法，可以为有意在自己的科学领域，对自己在该领域所使用或设计的数学模型，研究其分形结构的同仁提供参考。

① 本节内容及部分图片曾在1991年6月《科技导报》与1992年1月的*Compter Graphics*上发表。部分图片还被《科技导报》用做封面。

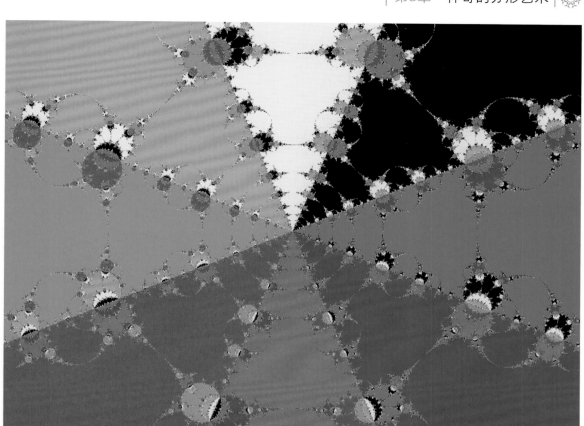

生态模型中的分形：卷须（$s=8$）

注：本节的图形都是根据模型（3-11）制作而成，只是s的取值不同。

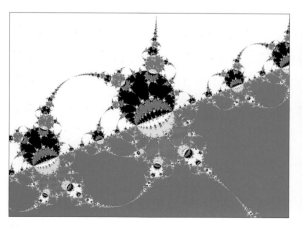
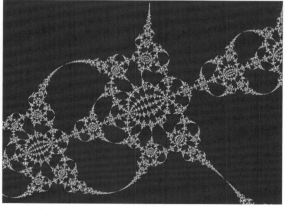

上图的局部放大

3.4.1 种群动态模型

我们讨论Milton等所设计的有关北美鹌的种群动态的一个非线性生态模型：

$$x_{n+1}=x_n\times\left(k_1+\frac{k_2}{1+x_n^s}\right) \qquad (3-10)$$

该模型的非零平衡解为

$$x^*=\sqrt[s]{\frac{k_1+k_2-1}{1-k_1}} \qquad (3-11)$$

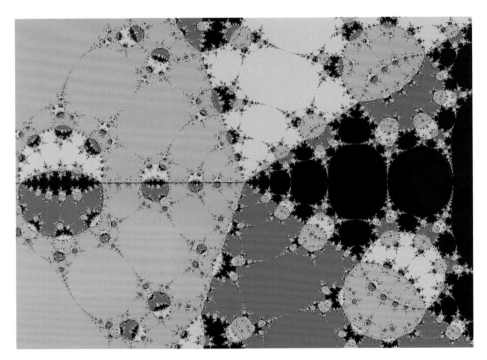

根据模型（3-11）（$s=5$）做出的分形图

平衡点或稳定点，也可以叫不变点。在这一个点上，模型行为不发生变化。就模型（3-10）而言，有

$$x_{n+1}=x_n$$

永远成立；这就要求

$$\left(k_1+\frac{k_2}{1+x_n^s}\right)=1$$

解此方程，即得式（3-11）。

在实数范围内，Milton等有较为全面的研究。这里，我们把模型扩充到复数范围。以下，我们会看到该模型在复数范围内的多重分形结构。

不失一般性，我们假定式（3-11）中根号下的值为1，即

$$(k_1+k_2-1) / (1-k_1)=1, \quad k_2=2 \times (1-k_1) \tag{3-12}$$

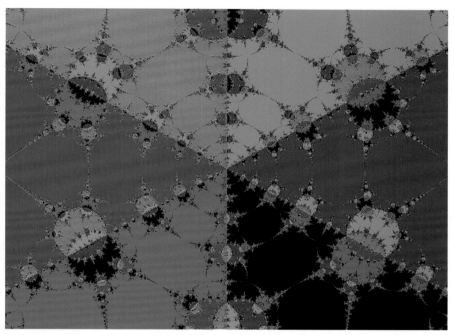

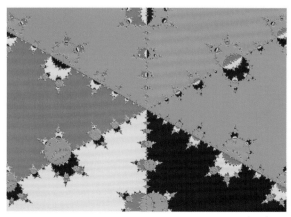 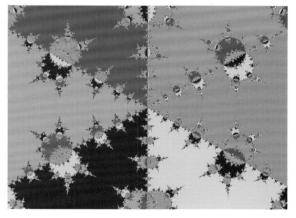

$s=6$时，根据不同k_1值做出的分形图

<div align="center">s=6的局部放大</div>

这也就是说，模型仅由一个参数k_1决定。此时，平衡点由s次单位根组成，不多不少共有s个。它们是

$$e^{k \cdot \theta \cdot i} = \cos(k \cdot \theta) + i \cdot \sin(k \cdot \theta)$$
$$\theta = \frac{2\pi}{s},\ k=0,1,\cdots,s-1;\ \ i = \sqrt{-1} \tag{3-13}$$

对于确定的s，适当地选择k_1，方程（3-10）在全平面上收敛。因此，我们完全仿照有关牛顿法的作图过程，得出生态学模型的分形图案，这种生态学中的分形奇葩包含无比丰富的内容，令人寻味无穷。

明显地，式中参数s就是平衡点的个数，也就是模型解的个数，标志着图形的颜色数。在作图实践中，我们得知，参数k_1对图形的贡献：为了使得方程收敛必须小心地选择k_1的变化范围，不同的s对k_1的适宜范围不同。

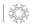

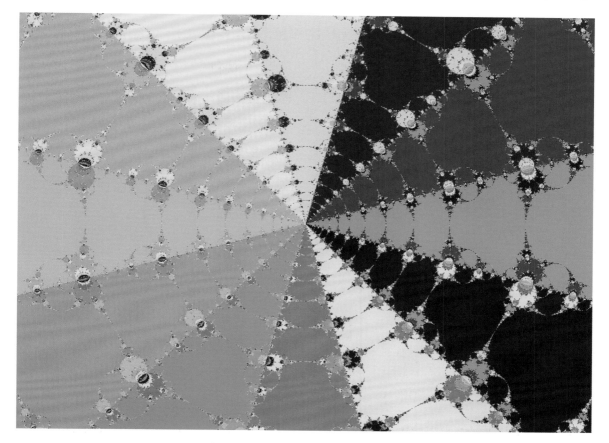

根据模型3-11（$s=12$）作出的分形图

在收敛范围内，一般来说，k_1的取值对图像的影响是：k_1值越小，图案的"卷须"越长；反之则短。

我们以$s=6$为例，分别取$k_1=0.41$；$k_1=0.31$及$k_1=0.27$，三幅图有明显的差异（参见49页插图）。

3.4.2 模型的推广

并非出于生态方面的考量，只是为了创作，我们把模型（3-10）稍加变化，结果如下：

$$x_{n+1}=x_n^m\times\left(k_1+\frac{k_2}{1+x_n^s}\right)+c\times z_n^l,\ \ c=c_x+c_y\times i \tag{3-14}$$

这样一来，参数空间就包含8个元素，即$\Omega=（s,m,l;k_1,k_2,cx,cy;n）$。由初值点$z_0$出发，经过$N$步迭代后，得到$Z_N$，我们就用它的大小$d=|Z_N|$来决定该点的颜色。

作图实践告诉我们，在（s,m,l）=（$2k,k+1,1$）时，图像具有k次对称。至于其他参数，我们就不一一说明。列举几例，供读者参考。

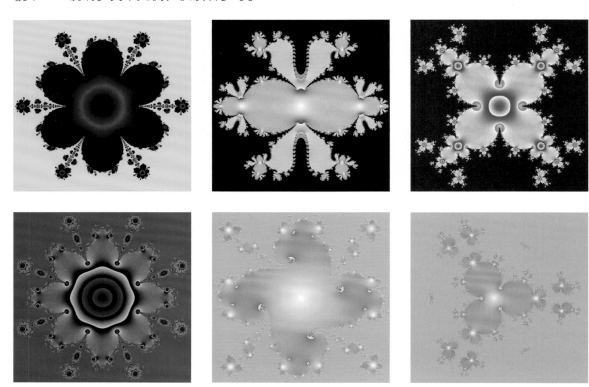

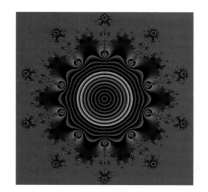

模型（3—14）创作的图片

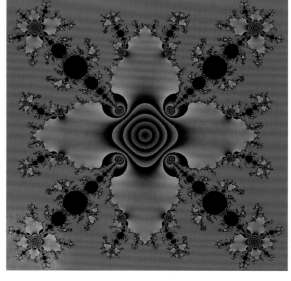

3.5 方程数值解的另外的几个例子

除了前面提到的牛顿法外，求解非线性方程的解有好多方法。常用的还有姆勒尔法与海利法等。几个迭代公式如下：

Newton's method:

$$z_{n+1}=z_n-\lambda\,\frac{F(z_n)}{F'(z_n)}$$

Helley's method:

$$z_{n+1}=z_n-\lambda\,\frac{F(z_n)}{F'(z_n)-\left(\dfrac{F''(z_n)\cdot F(z_n)}{2\cdot F'(z_n)}\right)}$$

Muller's method:

$$z_{n+1}=z_n-\lambda\,\frac{2f(z_n)}{f'(z_n)\pm\{[f'(z_n)]^2-2f(z_n)f''(z_n)\}^{1/2}}$$

Secant method:

$$z_{n+1}=z_n-\lambda f(z_n)\,\frac{(z_n-z_{n-1})}{f(z_n)-f(z_{n-1})}$$

前面，我们已经看到了牛顿法解方程所展现出的美丽艺术。在使用其他方法求解代数方程时，又能给出什么样的图案呢？

仿照对牛顿法的处理，我们分别对其他几个公式编程作图。这里，仅举几例，不详加说明；读者可以作为练习，仿照前面提到的方法试一下。

非牛顿法解方程的分形图（1）

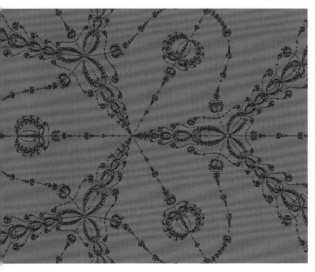
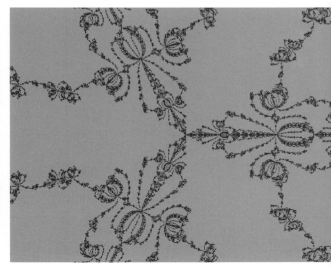

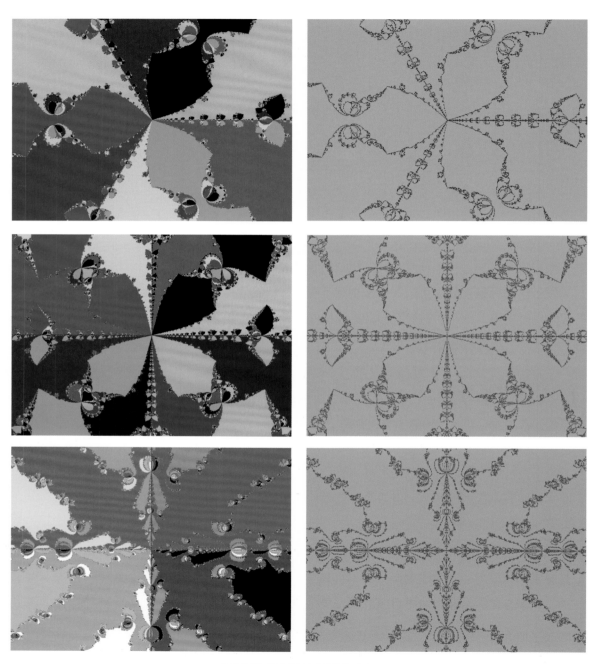

非牛顿法解方程的分形图（2）

第4章

分形与传统文化

中华民族是世界上最古老的民族之一，有着深厚的文化底蕴。长城、城市古建筑、水墨山水画都是中国传统文化的代表。至于民俗风情、民间艺术，更是星光灿烂，如民间剪纸、节日龙灯等。

我们要说的是，巧妙设色，灵活地编程，数码艺术也可以创作出具有传统文化风格的艺术品。仅举几例，供进一步研究参考。

4.1 中国的龙文化

自古至今，"龙"无疑是中国人最崇敬的神兽。龙能三栖：潜入深渊，行走陆地，腾空飞天。其无所不能、变幻莫测、忽隐忽现，历来被认为是最高权力的象征。龙在中国文化中占有重要地位，是中国传统文化的一个符号。《易经》开篇首卦《乾》就是说龙的：六爻爻辞，爻爻见龙。如果说《易经》为诸经之首；那么，可以说，龙构成了特有的中国文化。时至今日，龙的形象无处不在。每逢喜庆节日，人们都要舞长龙，耍龙灯，划龙舟，中国各地一片龙的海洋。在国际上的任何文化活动中，只要龙一出现，地球人都知道，这就是中国代表队出场了。因此说，中国文化事实上就是"龙文化"，并不为过。

传统文化中，人们画龙、写龙，关于龙的故事引人入胜；人们谈龙、说龙，关于龙的传说百听不厌。龙是中国特有的"十二生肖"之一。十二生肖也是一天中十二个时辰的符号。龙代表的是"辰时"，即所谓的"辰龙"。辰时大约是上午七八点钟，是一天中最"阳刚"、最有生气的时刻。因此，龙也有生机勃勃、蒸蒸日上之义。

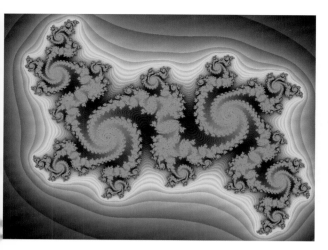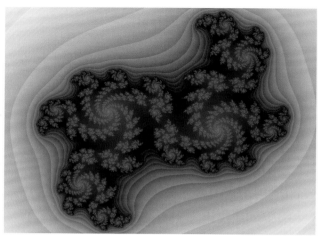

金龙飞天（dragon）

注：四抓龙与五抓龙，两图的区别不仅是颜色（有点像中国结）。

我们将惊喜地看到，通过数码艺术，中国的龙文化也存在于数学之中。送走今年（2011年）的"兔年"，就会迎来明年（2012年）的"龙"年。本书特设计"龙"一节，以迎接龙年的到来。 与西方某些消极的"传教士"所宣传的2012年是世界末日的说辞不同，我们将热烈地欢迎2012年这个中国人最幸运的"龙年"。

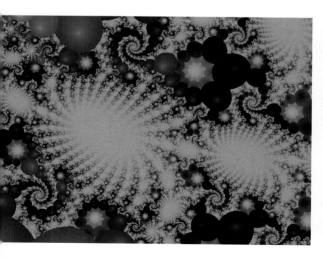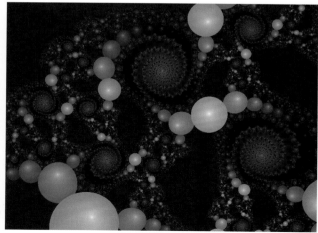

鼍龙献珠(肋肋完全，节节珠满，脱壳，化龙而去)

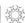

4.1.1 龙的传说

据传，龙有九子，鼍[①]为其一，皮坚可鞔鼓，声闻百里，谓之鼍鼓。《诗经·大雅》有"鼍鼓逢逢"。古代小说中[②]描述，鼍万年长成，脱壳而飞天成龙。壳有二十四肋，按天之二十四气，每肋中间节中藏大珠一颗。其珠有夜光，乃无价之宝。万年未到，其肋不完全成熟时节，成不得龙，脱不得壳。如果捉到，只好将皮鞔鼓。其肋中也没有东西。故此，万年长成，直到二十四肋，肋肋完全，节节珠满，然后脱壳，化龙而去。

我们的分形龙与传说的鼍龙结构略有不同，不限于二十四肋，但每肋藏珠无数，是取之不尽的龙珠宝库，更为精美绝伦。

根据《易经》爻辞，龙的飞天演化过程有以下几步。

（1）潜龙无用　（《易经·乾卦·爻辞初九》）。潜：潜在、潜藏。龙之初生，潜于地下，功能尚未完全，不能发挥作用。

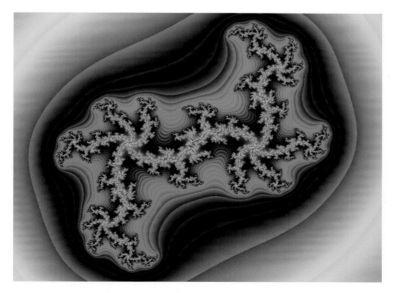

潜龙无用

（2）见龙在田　（《易经·乾卦·爻辞九二》）。见：现、可见。潜在的龙，已经上升，现于田野。但其肋尚未完全成熟，暂且脱不得壳，升不了天。

① 鼍（音驼）：扬子鳄也；又名鼍龙，猪婆龙。身长一丈，皮坚可鞔鼓。
② 见《初刻拍案惊奇》，转运汉遇巧洞庭红，波斯胡指破鼍龙壳。

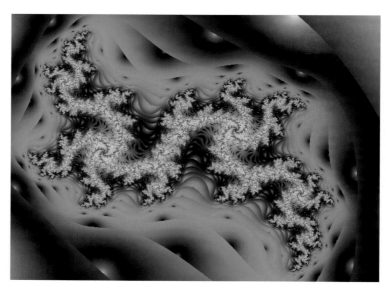

见龙在田

（3）**或跃在渊**（《易经·乾卦·爻辞九四》）。或：有可能；跃：跳跃、飞跃。此时龙已经成熟，在深渊之中跃跃欲试，即刻腾空而起，飞出深渊。

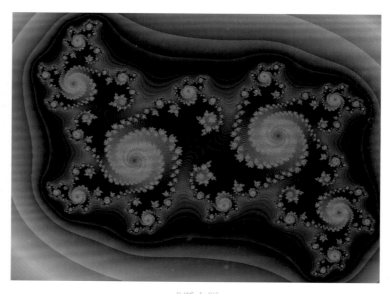

或跃在渊

（4）飞龙在天（《易经·乾卦·爻辞九五》）。得天时地利，肋肋完全，节节珠满，脱壳腾空，化龙而去。

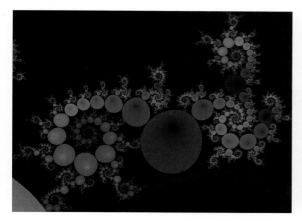 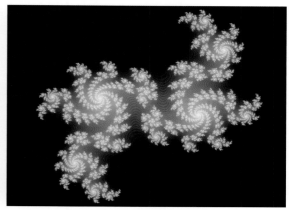

飞龙在天

完成以上四步，鼍龙需历时万年。相比之下，我们的分形龙就简单得多。其实，只是某个参数的微小变化。

（5）亢龙有悔（《易经·乾卦·爻辞上九》）。亢：《康熙字典》中有"过也，极也；上九，阳之至大而极盛，故曰亢龙"。事物发展不可太过，太过，则必向相反方向发展，于此必生后悔。古语说"月满则亏，物极必反"就是这个道理。

（6）见群龙无首（《易经·乾卦·用九》）。有人解释为："见，表现；群龙无首，无首群龙也；即不为群龙之首。"非也！正相反，昔日，文王被困羑里推演八卦，亲历纣王的暴政，也见到各路"英雄"奋起反抗，正处于群龙无首时期。文王认识到，必须有人出来集聚各方力量，打破群龙无首的局面，才能推翻暴政。如果一直是"群龙无首"，将一事无成。必须有组织、有领导，"团结就是力量"。

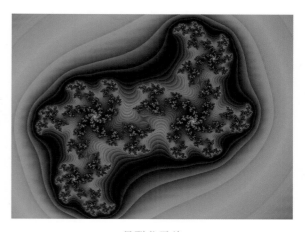

见群龙无首

4.1.2　龙宫探宝

在4.1.1中我们以龙为线索，解说我们的数码创作。这样做也只是借题发挥，并没有实际意义。如同传统的图案，由绶带与回纹构成，叫 "福寿久长"，取绶、寿谐音；回纹是迂回花纹，延绵不绝。柿蒂和如意头构成的图案，叫 "事事如意"，取柿、事谐音；等等。

本节，其实也是如此，借题发挥展示数码创作而已。

星相连

王冠上的珍宝

4.1.3　龙珠的色彩变化

　　我们提供一组图片，从图片中我们可以看到，使用同一组数据，适当配色，可以创作出无穷无尽的精美图片。而这一切，只不过因为我们事先设计了几个调色子程序。连续地启动不同的调色子程序，就可以得出完全不同的艺术作品。这一切都可在一瞬间完成。这也正是数码艺术的迷人之处。

变幻莫测的分形图案

4.2　中国的玉文化

　　今人爱玉，故社会上有"疯狂的石头"、"赌玉"一说。一块上好的玉石动辄天价。其实，中国人爱玉、贵玉、赌玉自古有之。例如，历史最有名的"和氏璧"的发现者卞和，恐怕就是赌

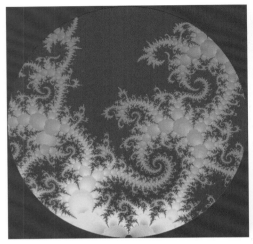

鸡血石

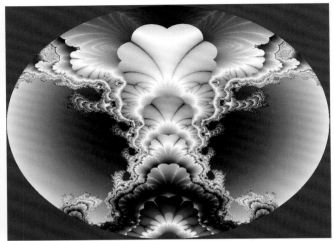

羊脂玉雕

玉的祖师爷。而"价值连城"的和氏璧的价格更是天价中的天价。就卞和而言，这哪里是赌玉？简直就是赌命。他花费毕生的精力，直到眼也瞎了，腿也瘸了，才促成这笔交易。这笔交易非同小可，以至于后来很多大名鼎鼎的历史人物都与其有关。著名的历史人物蔺相如的"完璧归赵"就是一例。而《三国演义》第六回也有孙坚藏匿传国玉玺一事并描述如下：此玉由卞和发现，进之楚文王，解之果得玉，大秦二十六年令玉工琢为玺。李斯篆刻"受命于天，既寿永昌"八字。至秦始皇驾崩，大秦覆灭，子婴将玉玺献于汉高祖。后至王莽篡逆，孝元皇太后将印打王寻、苏献，崩其一角，以金镶之。后来的历朝历代大多也有关于传国玉玺的美妙故事。

中国的古人认为玉有五德，故拿君子之德与玉相比。例如，《礼记》中就记载了子贡与孔子的对话。

子贡问于孔子曰："敢问，君子贵玉而贱珉①者，何也？为玉之寡而珉之多与？"

孔子曰："非为珉之多，故贱之也；玉之寡，故贵之也。夫昔者，君子比德于玉焉。温润而泽，仁也；缜密以栗，知也；廉而不刿，义也；垂之如坠，礼也；叩之，其声清越以长，其终诎然，乐也；瑕②不掩瑜③，瑜不掩瑕，忠也；孚尹旁达，信也；气如白虹，天也；精神见于山川，地也；圭璋特达，德也；天下莫不贵者，道也。诗云：言念君子，温其如玉。故君子贵之也。"

① 珉：音民，似玉而非玉。
② 瑕：音下，玉之疵病。
③ 瑜：音与，美玉，玉之精粹。

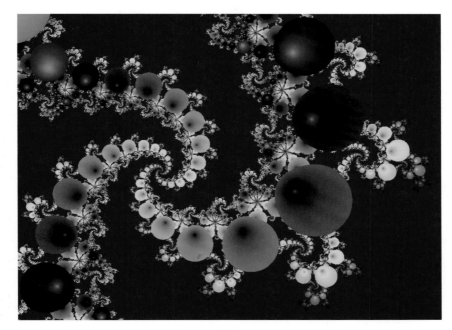

金镶玉

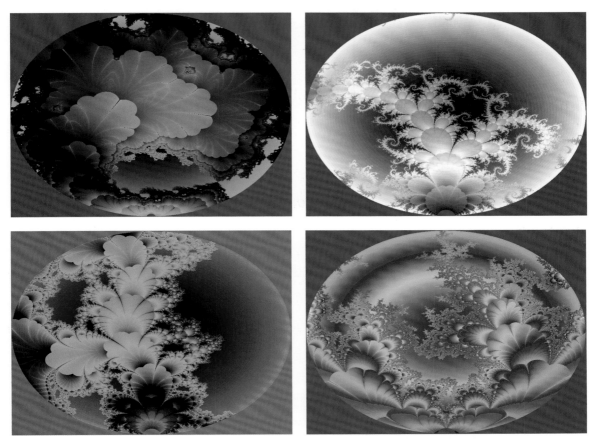

玉 雕

如果说今人捧玉有些投资之嫌，多少有些炒作成分；那么，我们的先人爱玉则是因为玉本身的优秀特质，也就是先圣孔子总结出的玉的几大特性。

我们谈玉只是对我们的艺术作品的一个定名。玉雕大师根据玉石的形状、颜色的交错杂陈，雕刻出美丽而具有神韵的雕件。我们则是根据图案的结构，调整色彩使其产生出美玉的质感。当然，如果碰巧有哪位玉雕大师，看上了这里的某个设计愿意实践一下，也是一个不错的决定。

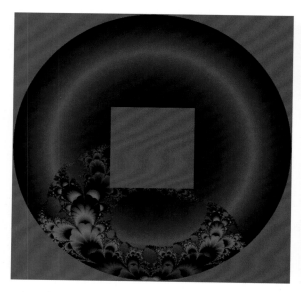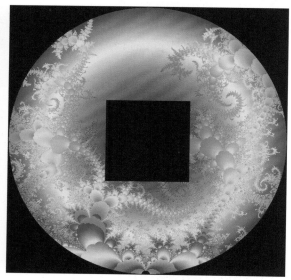

方孔玉璧

注：外圆内方；外圆代表天，内方代表地；取天圆地方之意。

4.3　剪纸与中国结

具有中国特色的剪纸艺术，历史悠久，在民间广泛流行，几乎遍布于全国各地，是中国的非物质文化遗产。在我国广大农村，特别是在春节，剪纸往往以贴"窗花"的形式流传。将一张红纸剪掉一部分，留下自己认可的图案，贴到糊着白纸的窗上。因此，整个图案呈现红白两种对比鲜明的颜色。

中国结也一样，用单一的红绳，编织缠绕形成颇具特色的装饰挂件。窗花与中国结，相互映衬，就有了中国式的"年味"。以单一的大红色体现红红火火的欢乐气氛。单色而不单调，图案夸张而又协调，韵味无穷。

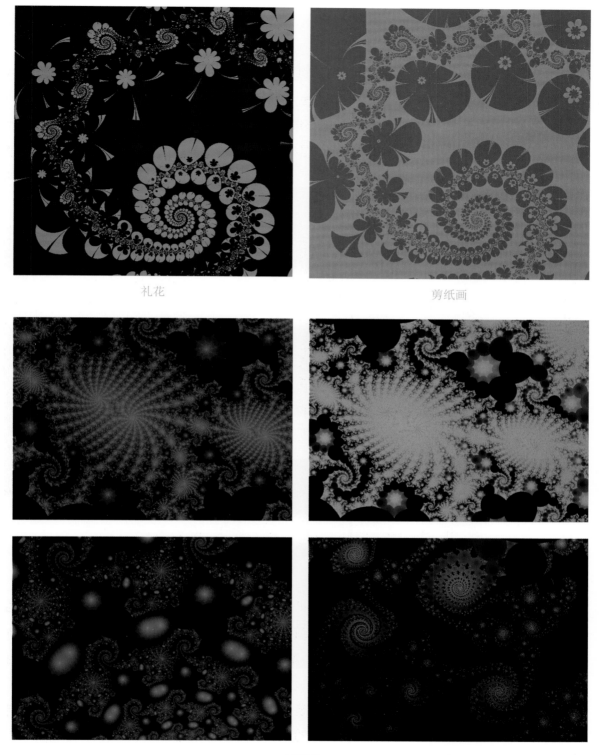

礼花　　　　　　　　　　　　剪纸画

中国结

　　为了得到剪纸艺术的效果，在数码艺术的创作中只用两种颜色，如红与黑等。假如我们对某个图案感兴趣，我们就在计算机程序中加一个语句，即把我们认为的多余部分设为一个颜色，如黑色；而留下的部分设为另一个颜色，如红色，即成。

　　以下提供几个创作实例。

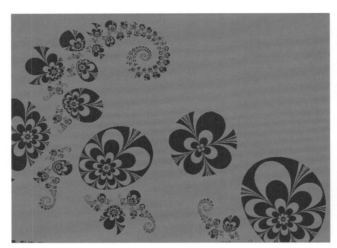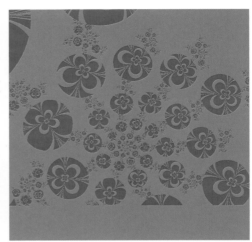

不同风格的剪纸画

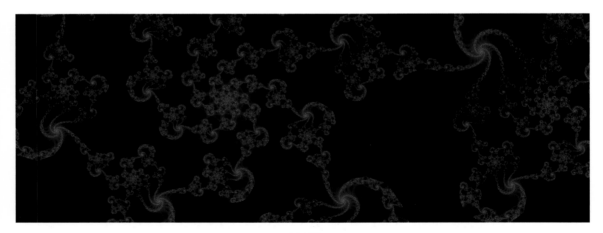

中国结

第5章

源于双曲函数的艺术创作

　　我们不止一次地提到，数码艺术是计算机本身的创作，其基础就是数学。为了创作出好的艺术作品，可以"不择手段"，各种数学方法"无所不用其极"，"法无定法"，尽情发挥。本章就从双曲函数入手进行数码艺术创作。

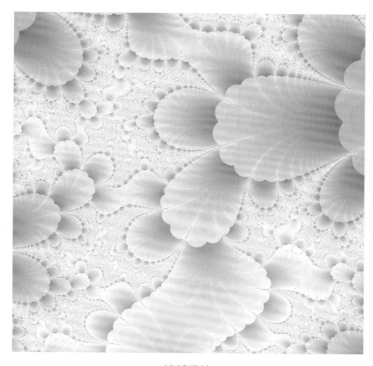

墙纸设计

5.1　双曲函数

双曲函数与反双曲函数是数学中相当重要的函数。 我们自然不可能面面俱到地进行讨论。这里只罗列与我们的创作有关的几个公式。我们将不加证明地使用它们。其实，证明并不复杂，任何了解无穷级数与复数基本知识的读者，都可以自己推导这些公式。有兴趣的读者，可以查阅相应的数学著作。

我们先从已知的平面三角函数有关公式入手。例如，我们从初等数学课本中就已经知道这样的两个基本公式

$$\sin(\alpha+\beta)=\sin(\alpha)\times\cos(\beta)+\cos(\alpha)\times\sin(\beta) \tag{5-1}$$

$$\cos(\alpha+\beta)=\cos(\alpha)\times\cos(\beta)-\sin(\alpha)\times\sin(\beta) \tag{5-2}$$

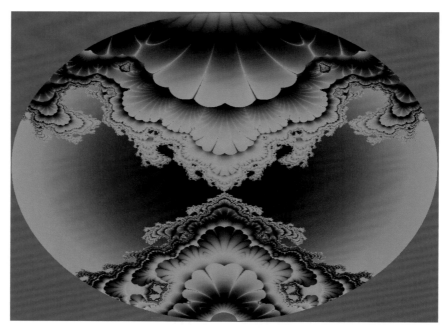

翡翠饰件

式(5-1)、式 (5-2)本来是在实数范围内所经常使用的两个重要的三角公式。在变量为复数的情况下，我们也可以形式地操作。仿照上式，我们应该有

$$\sin(z)=\sin(x+i\times y)=\sin(x)\times\cos(i\times y)+\cos(x)\times\sin(i\times y) \tag{5-3}$$

$$\cos(z)=\cos(x+i\times y)=\cos(x)\times\cos(i\times y)-\sin(x)\times\sin(i\times y) \tag{5-4}$$

式中，$z=x+i \times y$；$i=\sqrt{-1}$。即函数的变量是复数。具有复数变量的函数式，我们叫它复变函数。因为，变量中包含"虚数"，所以就不得不提及双曲函数的有关公式，即

$$\sin(i \times y)=i \times \sinh(y), \quad \cos(i \times y)=\cosh(y)$$

式中，$\sinh(y)$、$\cosh(y)$ 就是双曲函数，定义为

$$\sinh(y) = \frac{1}{2}\left(e^{y} - e^{-y}\right), \quad \cosh(y) = \frac{1}{2}\left(e^{y} + e^{-y}\right) \tag{5-5}$$

我们提到它们，而不进行更深入的讨论。其他几个函数也类似，不再罗列。在本节，我们进行艺术创作用以迭代的映射是一个简单的复数三角函数

$$z'=c_1 \times \sin(z)+c_2 \times \cos(z)+c_3 \tag{5-6}$$

式中，参数 c_k，（$k=1,2,3$）是复数。即

$$c=c_x+i \times c_y, \quad z=x+i \times y, \quad i=\sqrt{-1}$$

基于双曲函数创作的墙纸系列

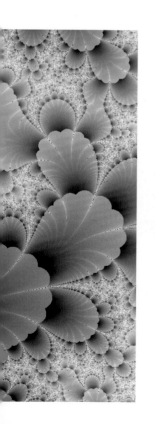
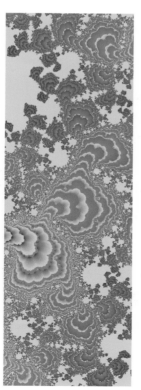
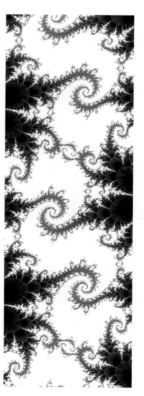

5.2 单位圆中的作图

由于屏幕的有限性，无论如何，我们只能在一个有限的区间范围内进行操作，任何时候也不可能看到图像的全局。好在我们可以利用整个上半平面到单位圆的映射，从而在一定程度上达到利用有限空间表达无限空间的目的。有以下几个变换可以利用：

$$\Pi_1(z) = \frac{zi+1}{z+i}, \quad \Pi_1^{-1}(z) = \frac{1-zi}{z-i} \tag{5-7}$$

$$\Pi_2(z) = \frac{zi+\eta}{z+\mu}, \quad \Pi_1^{-1}(z) = \frac{\eta-\mu i}{z-i} \tag{5-8}$$

式中

$$\eta = \frac{\sqrt{3}+i}{2}, \quad \mu = \frac{1+\sqrt{3}i}{2} \tag{5-9}$$

当然，数学上还有其他的变换也可以利用。为了达到目的，当然可以使用任何自己认为适合的，可以将上半平面变换到单位圆中的变换，尽情发挥。这里不再赘述。

以下的两个图，是同一组数据，即平面上的同一个图应用两个不同的上半平面到圆的变换所

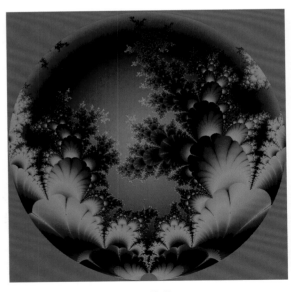

翡翠饰件

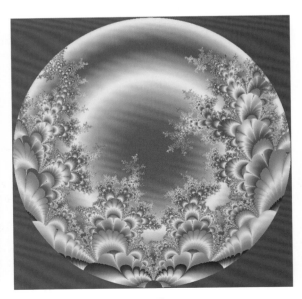

玉雕

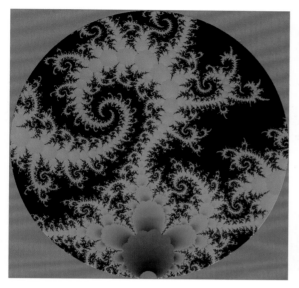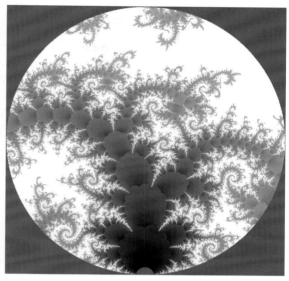

<div align="center">同一组数据，两个不同变换</div>

形成的图案。可以看出，不同的变换，平面上的点与单位圆中的点有着不同的对应关系。

我们可以对以上的变换公式稍加讨论。例如，就式（5-7）来说，我们把变换写为

$$z' = \frac{zi+1}{z+i}, \quad z' = \frac{1-zi}{z-i} \qquad (5-7')$$

显然，当 $z=-i$ 时，式（5-7）前面的一个分母为0，而分子为2。事实上，我们有

$$z' = \operatorname*{Limit}_{z \to -i}\left(\frac{zi+1}{z+i} \right) = \infty \qquad (5-7'')$$

这也就是说，在单位圆的作图中，单位圆的最下端的一个微小区域，事实上就描述了数学的无穷大的内容。由于，考虑到计算机的字长，我们并不能够也没有必要真正地实现无穷大区间的作图。实际作图时，我们限制一个作图范围，如 $|z|<1000.0$。这就是，我们看到的图的下方有一个小的缺口；这个微小的缺口，事实上包括了一个无穷大的空间。这个缺口随着作图范围的大小而变化。缺口的大小并没有具体要求，可根据计算机的能力与自己的要求加以权衡，只要不十分地影响整体效果就好。

5.3 椭圆中的作图

如同在单位圆中作图，我们也可以将上半平面映射到一个椭圆中。其实，我们并不需要再去寻找一个直接从上半平面到椭圆的映射。我们只要把上节中上半平面到单位圆中的映射，稍加处理即成。

我们知道，单位圆的数学方程式是

$$|z|=1，或 x^2+y^2=1$$

我们在以上方程式中，以$3/4x$（这里$3/4$是计算机屏幕的长宽比）代替x，即有

$$\left(\frac{3}{4}x\right)^2+y^2=1$$

也就是

$$\frac{x^2}{\left(\frac{4}{3}\right)^2}+y^2=1$$

换言之，我们得到了一个长轴为$4/3$，而短轴为单位1的椭圆方程。

这样一来，用计算机程序实现它就是一件极其容易的事情。事实上，我们只要在现有的程序中添加一个语句，即在进行单位圆的映射前加入语句

$$x=:\frac{3}{4}x$$

我们就实现了椭圆中的作图。类似的，如果你愿意，也可以实现其他封闭曲线的作图。

椭圆中的作图的例子

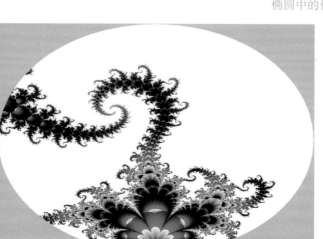
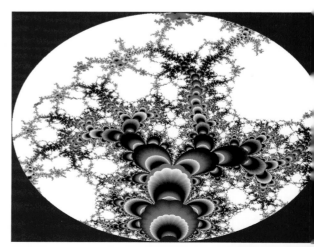

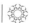

5.4 艺术效果的改进

为了艺术效果需要，我们也可以在设色方面作些改进。例如，随着点到中心的距离的改变，使颜色的亮度加强（变亮）一些，或者减弱（变暗）一点。这只要在原来的作图程序中加一个相应的语句即成。

我们看到，这种简单的处理是有效的，它会使图案更有神韵，甚至产生视觉上的立体感。我们提供几个图例。

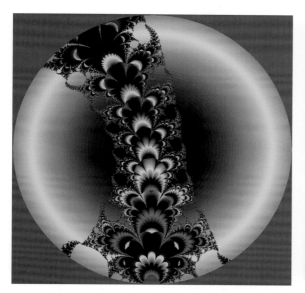 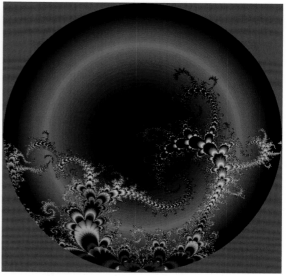

简单的处理使作品有了神韵

事实上，要得到一块"玉璧"，我们需要在圆的中央挖掉一个小圆孔。这当然是一个很容易的事情；我们知道，单位圆的方程是

$$|z| = 1 \text{ 或 } x^2+y^2=1$$

而中心的小圆孔方程可以写做

$$|z| < \varepsilon < 1 \text{ 或 } x^2+y^2<\varepsilon<1$$

我们选择适当的 $0 < \varepsilon < 1$，将该区间的颜色设为底色就成。

如果我们要挖掉一个小的方孔，也不难；同时满足

$$|x| < \delta < 1, \quad |y| < \delta < 1$$

的区域，就是中间的小方孔。通过这样的处理，我们就创作出带圆孔或方孔的"玉璧"。

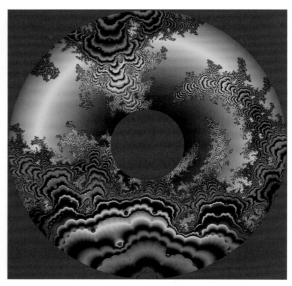

圆孔玉璧

注：《尔雅·释器》："肉倍好，谓之璧。"肉，圆形玉的外边部分；好，中孔。也就是说，"璧"是中心有孔的圆形玉，孔的直径大约是整个圆直径的三分之一。

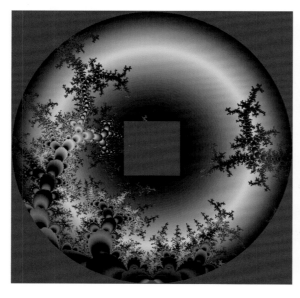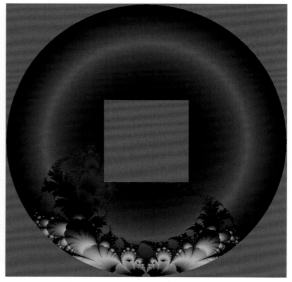

方孔玉璧

5.5　双曲几何中的三角对称群

　　几千年来，人们习惯于欧几里得几何，崇拜欧氏几何。欧氏几何是人类智慧的结晶，自欧几里得的《几何原本》问世以来，人们就把这种演绎体系视为完美而严谨的，几乎是天衣无缝、没有一点瑕疵的数学系统的典范。

　　欧几里得几何有一条重要的公理，即所谓第五公设：在同一平面上给定一条直线和线外一点，有且仅有一条直线通过该点且与已知直线平行。由这条命题出发，产生了很多有用的命题；三角形内角和等于180度（即等于 π ）就是其中之一。这个平行公理及内角和为180度的命题，几乎成为一个颠扑不破的结论。人们天经地义地接受它，使用它，对其正确性深信不疑。尽管在试图对其进行逻辑证明中遇到了巨大困难；但是，任何提出相反命题、颠覆它的企图，人们是绝对不接受的。

　　欧氏平行公理，即"在同一平面上给定一条直线和线外一点，有且仅有一条直线通过该点且与已知直线平行"。与这一命题相对应，我们可以提出两个与其相悖的命题。其一是"不存在任何平行线"，其二是"存在多于一条的平行线"。就一般的认识而言，这三个相互矛盾的命题不可能全是正确的。但是，几个世纪以来，从企图证明平行公理开始，人们就发现欧氏几何学的基石在动摇。人们渐渐地认识到，欧式几何学体系并不完备。如果替换为不同的平行公理，如通过线外一点允许有多于一条的平行线，就会产生出完全不同的几何学；而新的几何学也一样具有相容性。这就是现今普遍接受的双曲几何学（假定不存在平行线，就是球面几何学的内容）。

　　双曲几何与传统的欧氏几何最重要的区别在于，"通过线外一点，存在多于一条的平行线"。由此，产生结论，"三角形内角和小于 π"。这就从根本上颠覆了传统的欧氏几何学。

　　这种"颠覆"非同小可，这无疑是数学中的一次地震。相互对立的命题可以同时存在，同时各自发展出无矛盾的体系，真是不可思议。很多数学家、逻辑学家早就有这种困惑，进一步讨论，就导致了哥德尔定理的问世。可见，被认为是严谨的公理体系也存在不一致性与矛盾。科学允许对立面的存在。这些深奥莫测的哲学思想，需要下大工夫去理解。我们还是回到我们数码艺术的主题上。

　　创作二维双曲对称图案有几种建模方式。

（1）双曲几何的庞伽莱（Poincare）模型，模型的点定义为单位圆的内点

$$D = \left\{ z \in C \mid : \mid z \mid < 1 \right\}$$

在这个模型里，（双曲）直线（包括直径）与单位圆垂直。而（双曲）三角形就是一个由三条双曲直线所界定的区域。两条（双曲）直线的交角，就定义为交点处它们切线的角。

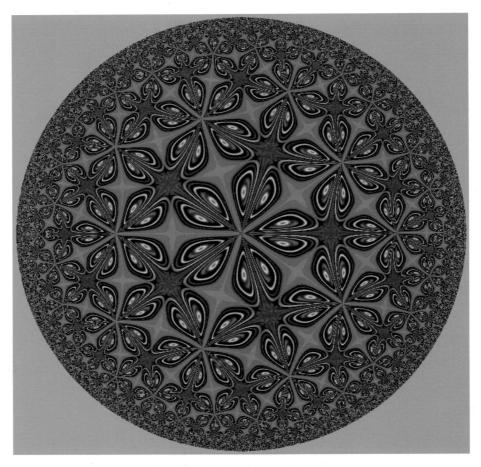

单位圆模型（5，4，2）双曲对称

（2）上半平面模型，即X轴上方的平面部分。复数空间上半平面的定义是

$$H = \left\{ z \in C \mid : Im(z) > 0 \right\}$$

也就是那些虚轴坐标大与0的平面的（上半）部分。此时，双曲直线是上半平面与数轴正交的半圆。

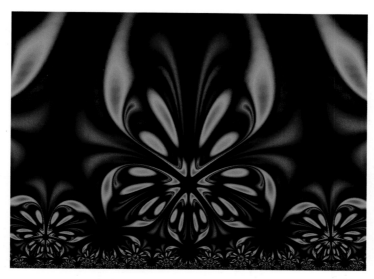

上半平面模型（4，5，3）双曲对称

（3）威尔斯托拉斯模型（三维空间模型），该模型与庞伽莱模型的映射是

$$g(x,y,z) = \frac{1}{1+z}\begin{pmatrix} x \\ y \\ 0 \end{pmatrix} \ , \quad g^{-1}(x,y,z) = \frac{1}{1-x^2-y^2}\begin{pmatrix} 2x \\ 2y \\ 1+x^2+y^2 \end{pmatrix}$$

式中，$(x,y,z)^{\mathrm{T}} \in R^3$，以及 $z^2-x^2-y^2=1$。

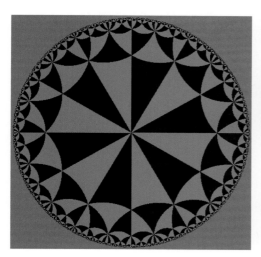 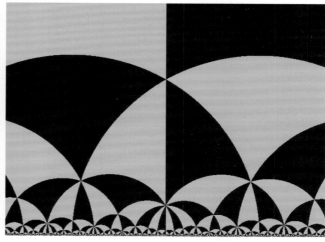

$T(P,q,r)=(6,4,3)$，单位圆与上半面模型

我们这里不打算面面俱到，只对单位圆模型和上半面模型作一简单介绍。我们可以用（双曲）三角形对称群 $T(p,q,r)$ 将其进行分割（从下图中我们可以容易地识别出相应的旋转对称）。

这里，我们假定围绕双曲三角形的三个顶点，分别有 $(2p, 2q, 2r)$ 个相邻的（双曲）三角形。因此，三角形的三个内角分别是 $\left(\dfrac{\pi}{p}, \dfrac{\pi}{q}, \dfrac{\pi}{r}\right)$。但是，因为在双曲几何中有三角形内角和小于 π。所以，必须有

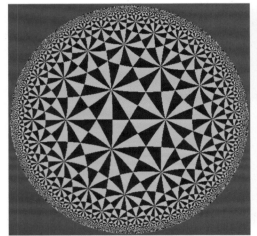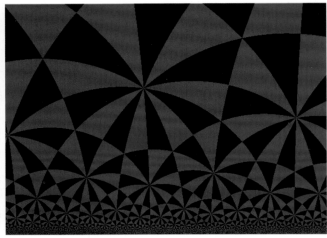

$T(P, q, r)=$（3，7，2），单位圆与上半面模型

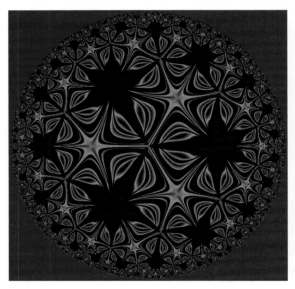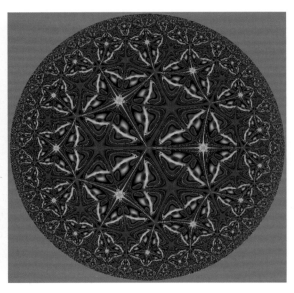

单位圆模型（3，5，3）双曲对称　　　　　　单位圆模型（3，4，5）双曲对称

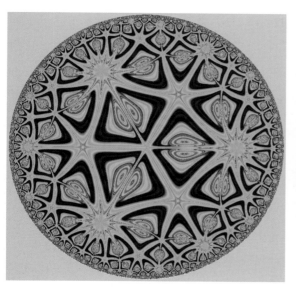

单位圆模型（3，7，3）双曲对称

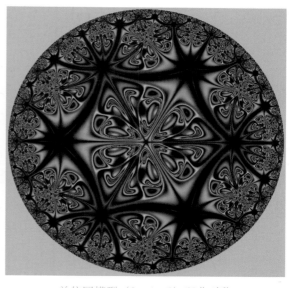

单位圆模型（3，4，5）双曲对称

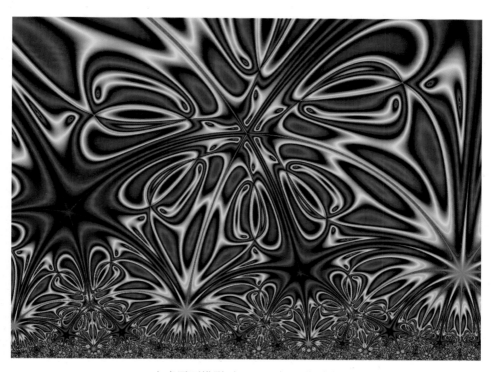

上半平面模型（3，7，3）双曲对称

注：从图中我们可以清楚地识别出一个个大大小小与底线（横轴）直交的半圆。

$$\frac{1}{p}+\frac{1}{q}+\frac{1}{r}<1$$

很明显地,双曲对称包含两类数学变换。其一是,绕(双曲)三角形的三个顶点的旋转,分别是反时针 $\left(\frac{2\pi}{p},\frac{2\pi}{q},\frac{2\pi}{r}\right)$;其二是,关于这个三角形的三个边(直线或弧线)的反射,即"反演变换"。 这些变换及由他们所产生的变换一起构成三角群的元素。可想而知,完成双曲几何三角群的数码创作,仿照欧氏几何平面对称群的作法,构造一个合适的"等效函数",这一工作比起欧氏平面的情况要复杂得多,涉及冗长的数学推导。[①] 因此,我们不准备面面俱到地展开详尽的讨论。仅提供几幅图片。

在单位圆的图中,我们不难识别出与圆周垂直的双曲直线,即图中的"弧线"。而在半平面的作图中,我们也可以找到大大小小与底线垂直相交的半圆,也就是双曲直线。

① 参见:Chung KW,Chan HY,Wang BN.2003.Tessellations with symmetries of the triangle groups from dynamics. International Journal of Bifurcation and Chaos, 13(11):3505-3518.

第6章

对称的魅力

对于对称，我们并不陌生。因为，中国人就最讲究对称，生活中处处都存在对称的踪影。大到一组古建筑群，小到某个建筑个体，几乎都呈现某种对称性。前后照应，左右布局，错落有致，相互映衬，表现对称之美。其实，人体本身就是左右对称的一个典型事例。

就图案设计而言，所谓对称，乃是长度不变的刚性变换。其操作方式共三种：平移、旋转及镜像反射。而平滑镜像反射（沿某轴线滑动一段距离，就以此轴线为对称轴作镜面反射）则可以定为第四种。

平移是由基本单元连续延伸，继而发展到整个平面，使图案成周期性的"重复"。镜像反射具有明显的平衡性，也是最基本的对称，如人体分左右。旋转则是这种平衡的推广，表现出圆周式的重复。很明显，重复是生命律动的表现；而对称则与生命体的平衡感相适应；这是一切艺术造型的支配原理。对称的造型使我们感到愉悦；而失衡的造型会使我们感觉很压抑。

由平移、旋转及镜像反射所组成的对称变换构成数学上的对称变换群。"群"是一个十分专业的数学概念，有关概念构成一个独立数学分支——《群论》，内容相当丰富，展开详尽讨论不是本书目的。这里仅对本书涉及的内容，加以简略介绍和说明；重点介绍一下我们在数码艺术创作中所涉及的一些东西，供有志于此的朋友参考。对这些专业的数学概念缺乏兴趣的读者，也不必介意，略过相关内容，也不影响对本书作品的理解。

还有一种特别有趣的图案，称为"色彩交错图案"，这就是图形的结构、形状相同或者不同，以不同颜色相互交错（如果，只用黑白两个颜色，就是"黑白交错"图案）而形成色彩的

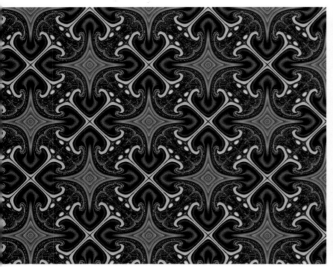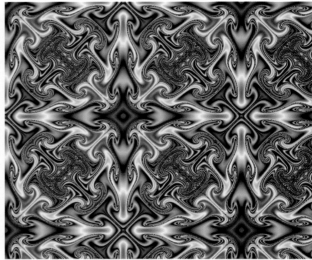

四次对称

对称。在埃舍尔的著作中就有许多这种图例。事实上，他的早期作品，几乎皆专注于此种色彩交错图案的创作。

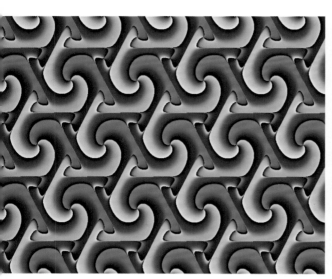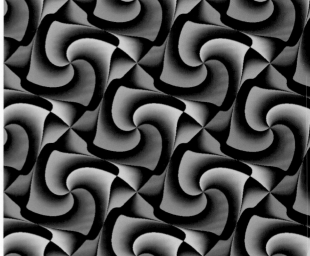

三次旋转对称，三色交错图　　　　　　　　　　　　四次对称，四色交错图案

注：图案有三个不同颜色，形状一样的"弯勾"巧妙地穿插起来，形成别有特色的对称。

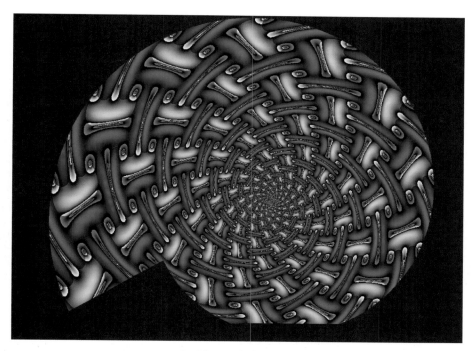

四次对称、四色交错螺旋图

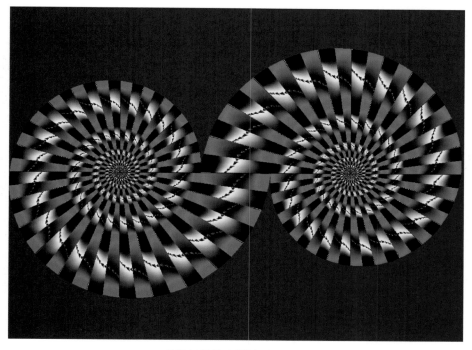

彩带编织状双螺旋图

6.1 平面上的墙纸群

数学家已经清楚地了解并详尽地加以研究了平面上的对称，共 17 种，构成 17 个对称群或叫墙纸群，也叫二维晶体群。现以常用记号罗列如下。

我们要用到以下几个符号[①]，如表 6-1 所示。

<center>表 6-1 平面对称群的符号</center>

符号	含义
I	平移
$R_{\theta,P}$	绕点 P 反时针旋转 θ 度
T_r	沿着向量 r 滑动
$T_{p,q}$	以 p，q 两点的连线上作镜面反射
$F_{p,p}$	绕 P 点作半周旋转，即 $R_{180,p}$
F_L	L 上的镜面反射
$G_{p,q}$	滑动镜面反射，包括，滑动距离 pq，紧跟着一个，在 p，q 连线上的镜反

为了方便明了，我们也用平面点的迪卡儿坐标来表示这个点。例如，用 $F_{0,0,1,1}$ 来表示在两点（0，0），（1，1）连线上的镜像反射。 有了以上的准备，我们将 17 个对称群罗列并解释如表 6-2 所示。

<center>表 6-2 平面对称群</center>

群	符号	变换
p1	I	平移变换
p2	$I+R_{180,c}$	两次旋转
pm	$I+F_{0,H,2L,H}$	单向镜反

① 参见，Abas SJ, Salman A. 1992. Geometric and group-theoretic methods for computer graphic studies of islamic symmetric pattern. Computer Graphics Forum，1（11）：43-45.

群	符号	变换
pg	$I+G_{L,H,L,2H}$	单向平滑镜反
pmm	$(I+F_{L,0,L,2H})(I+F_{0,H,2L,H})$	双向镜反
pgm	$(I+R_{180,c})(I+F_{0,H/2,2L,H/2})$	单向镜反，垂直方向平滑镜反
pgg	$(I+R_{180,c})(I+G_{L/2,H,L/2,2H})$	双向平滑镜反
cm	$I+F_{0,0,c}$	单向镜反，平滑镜反
cmm	$(I+F_{u,v})(I+F_{0,0,c})$	两次旋转，双向镜反，平滑镜反
p3	$I+R_{120,c}+R_{240,c}$	三次旋转
p3lm	$(I+F_{u,v})(I+R_{120,c}+R_{240,c})$	单向镜反，两次反射之积生成的三次旋转
p3ml	$(I+R_{120,c}+R_{240,c})(I+F_{0,0,c})$	单向镜反，非两次反射之积生成的三次旋转
p4	$I+R_{90,c}+R_{180,c}+R_{270,c}$	四次旋转
p4m	$(I+R_{90,c}+R_{180,c}+R_{270,c})(I+F_{0,0,L,L})$	四次旋转，双向镜反
p4gm	$(I+R_{90,c}+R_{180,c}+R_{270,c})(I+F_{0,L,L,0})$	四次旋转，双向镜反及平滑镜反
p6	$(I+R_{180,(u+v)/2})(I+R_{120,c}+R_{240,c})$	六次旋转
p6m	$(I+F_{u,v})(I+R_{120,c}+R_{240,c})(I+F_{0,0,c})$	六次旋转及双向镜反

平时，有关四、六次旋转对称，也叫四方连续和六方连续。这里，我们并不对所有变换一一地进行讨论。只就一般问题作些研究。

四次对称，双向镜面反射

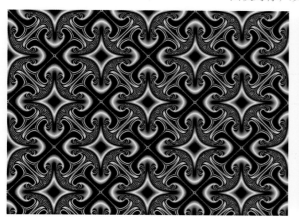
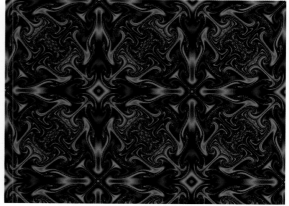

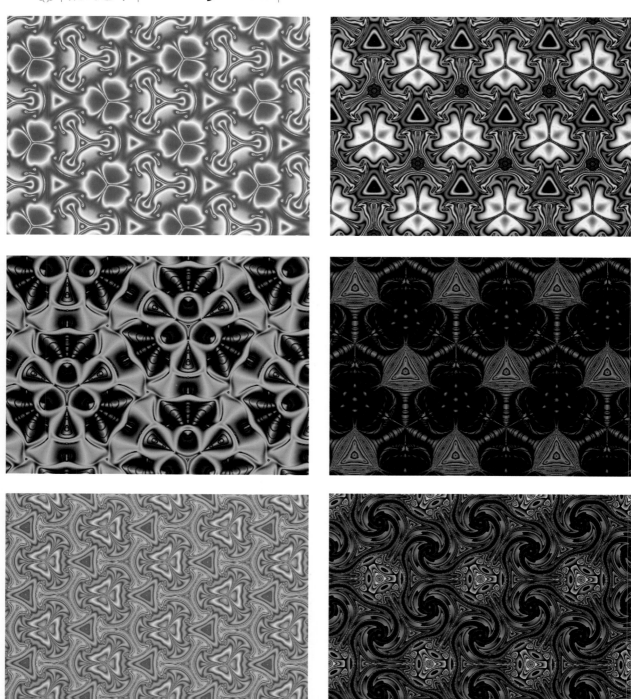

不同风格的三次对称

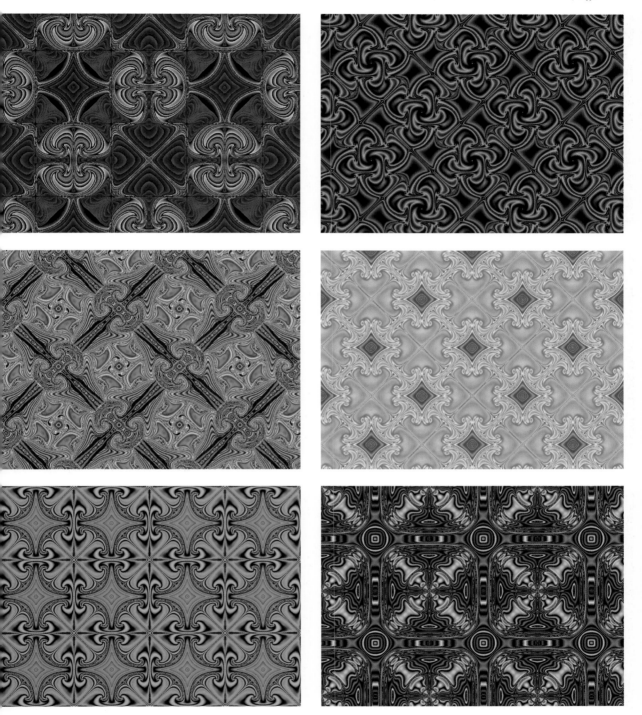

不同风格的四次对称

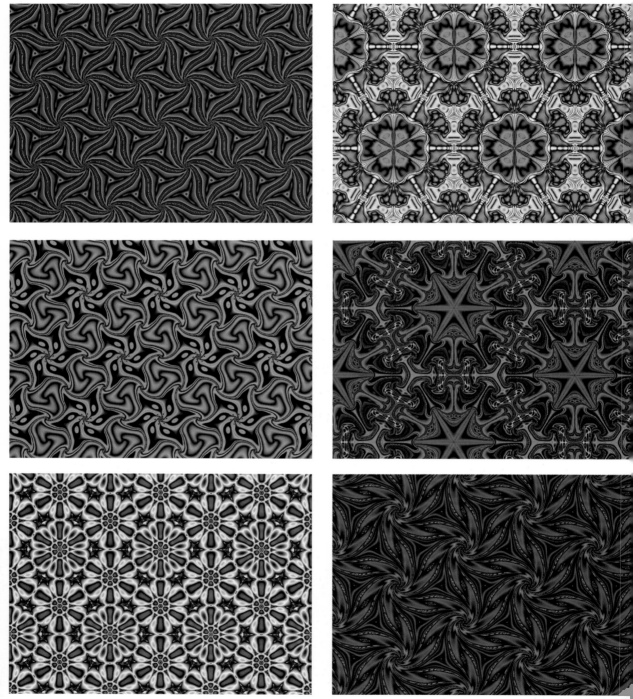

不同风格的六次对称

6.2　不变函数与等效函数

正如前述，这里所谓对称，包括平移和旋转。所谓平移就是向外延展，构成图案的周期变化。单向平移构成所谓带状饰边。而在两个垂直方向上的平移就是墙纸（或地砖），它可以铺满整个的平面。在一般情况下，因为变换在两个垂直方向上的周期性（向外无限延伸），变换群不可能是有限群，即变换群不可能仅包括有限个元素。

可能我们会这样设想，将某个局部画面，如一个小正四边形的图案，连续地向垂直的两个方向机械地"拷贝"就可以延展为一个具有周期性而铺满整个平面的图案。不错，这种简便的方法确实可以做到。事实上，我们看到的地砖往往就是同一个图案的连续重复。不过，在一般情况下，这样处理，我们不能保证（也很难做到）整个图案的连续性、连贯性与图案的统一性。换言之，我们只能得到单个图案的平面排列，而不是一个"一气呵成"的光滑图案。即使我们精心地设计出了某个图形，在连续地拷贝之下，确实能够"严丝合缝"地"连贯"而铺满整个平面；也还是一种生硬的重复。

为了保证图案是一个一气呵成的整体，我们需要构造一个合适的函数，该函数具有我们所需要的对称特性，从理论上解决问题。这就是我们所称的不变函数和等效函数。

我们知道，无论在什么情况下，平面三角函数是周期函数。为了使所构造的函数具有周期性，我们将以三角函数为变量。以三角函数为变量的任何"复合"函数，都一定在全平面上有周期性。解决了周期性，构造相应的函数时，就只要考虑旋转和镜像反射等变换就行了。

我们知道，不论是旋转还是镜像反射，都只有有限个元素。例如，三次旋转就只有三个，而四次旋转就只有四个等。换言之，我们可以从有限群开始讨论。

平移对称，纵轴方向的镜面反射

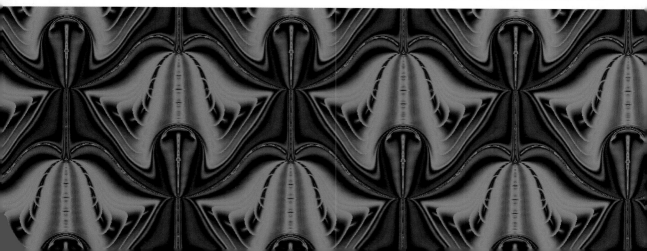

设 $P=(x,y)$ 是欧氏平面上的点；设 $x(P)=x(x,y)=(\xi,\zeta)$ 是 $P=(x,y)$ 上的三角函数为变量的某个函数。例如：

$$\xi = h\times\sin(2\pi mx)\times\cos(2\pi ny)$$
$$\varsigma = h$$

（6-1）

式中，h 为一个小的实数；m, n 为整数，就是一个很不错的选择。当然，这个特定选择并不具备什么特殊优势，任何别的选择都是允许的，说不定还会更好，也未可知。

记 w_k 是 $k(=2,3,4,6)$[①] 次旋转变换，即

$$w_k^i p = \begin{pmatrix} \cos(i\times\theta) & -\sin(i\times\theta) \\ \sin(i\times\theta) & \cos(i\times\theta) \end{pmatrix}\begin{pmatrix} x \\ \lambda y \end{pmatrix}$$

（6-2）

其中

$$\theta = \frac{2\pi}{k}；\ 而\ \lambda = \begin{cases} 1, & k=2,4 \\ \sqrt{3}, & k=3,6 \end{cases}$$

我们分别构造

$$G(\chi) = \sum \chi(w_k^i p)$$

（6-3）

$$F(\chi) = \sum w_k^{k-i}\chi(w_k^i p)$$
$$k=2,3,4,6;\ i=0,1,\cdots,k-1$$

（6-4）

式（6-3）就是前面提到的不变函数，而式（6-4）是所谓的等效函数。这是因为，前者，在对变量作相应的变换时，函数本身并不发生变化；而后者，在变量进行某个变换时，函数也发生与其相一致的变换。只要了解群的定义和有限群的特点，证明并不复杂；这里，我们不必这样做。我们可以简单地设想，旋转只有有限个元素，如三次旋转就只有三个，分别占有圆周的三个位置，再对它进行旋转也就只能重复到其中的某个位置。既然如此，因为公式中已经包含了所有变换，所以再对其作任何变换，也不会有另外的结果。

式（6-3）和式（6-4）是我们创作平面对称图案的基础。灵活地运用并加以巧妙地设色，可以创作出多姿多彩的各种对称图案。

运用时，我们的迭代公式分别是

$$p_n = \sum \chi(w_k^i p_{n-1})$$

（6-5）

① 根据前面有关对称群的讨论，我们知道，平面上的对称旋转群，只有 2，3，4，6 共 4 个。

$$p_n = p_{n-1} + \sum w_k^{k-i} \chi(w_k^i p_{n-1}) \tag{6-6}$$

其一，我们使用三角函数来实现它的周期性。其二，它们具有旋转不变的特性。可能我们已经注意到，这里并没有考虑到镜像反射。这是因为这个问题可以从函数的奇偶性得以解决。其三，我们也没有研究关于"平滑"问题，并非是因为这个问题过于复杂。而是因为平滑是图案沿某直线滑动半个周期，图案可能仅是表现在周期上，得不到更多的信息。

6.3 色彩交错的对称

乍看到"色彩交错"的提法，人们可能觉得有些陌生。以往我们确实没有更多地注意到这个问题。但是，如果提到道家的"阴阳鱼"符号，可能无人不晓。其实，它就是一个黑白交错

三次对称，四色交错图案

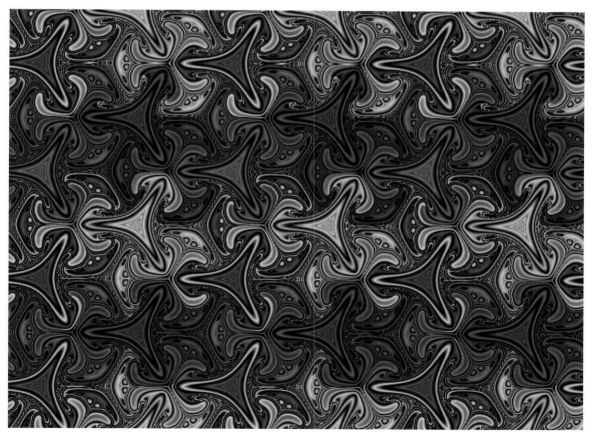

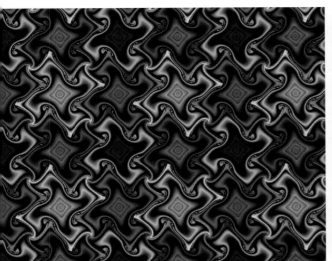 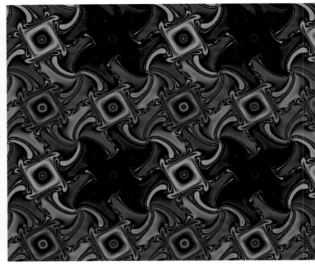

<center>四次对称，四色交错图案</center>

的对称图。整个图由两个形状结构完全一样而色彩（黑白）不同的图构成。不过，埃舍尔[1]的作品更复杂一些。埃舍尔以鸟、鱼、兽甚至武士等形象来填充平面空间，图案十分有趣，难度也相当大，其他人少有涉猎。

埃舍尔可是个很有名望的艺术家，诺贝尔物理学奖的获得者，在中国几乎是人人皆知的杨振宁先生在其所著《基本粒子发现简史》的前言中，对埃舍尔允许他采用《骑士图》表示深深的谢意。不过，由于中西方文化的差异，中国人对他的作品一般并不了解。"但是在西方他是一位别具一格，极有影响的画家，埃舍尔创造了一系列富有智慧的图画，其中有许多画体现了奇妙的悖论，错觉或者双重的含义。因此在埃舍尔作品的崇拜者中有许多数学家。"[2]

埃舍尔曾用若干个不同元素镶嵌平面，如吉他琴、大象、鸟及若干怪兽黑白相间地组合在一起[3]，互补互存，构成亲密无间的整体。

因为，我们要尝试实现黑白两色以上，即三色、四色的交错图，所以不得不提及数学中的一个著名难题，即所谓地图作色的"四色问题"。就是说，平面或球面上的一张地图，相邻国家以不同颜色区别开来，只要四种不同颜色就足够了。这个问题十分简单，只要花几分钟就

① M.C.Esche（1898～1972年）出生于波兰，当代杰出画家。

② 参见：道·霍夫斯塔特．1984.GEB：一条永恒的金带．乐秀成译．成都：四川人民出版社．

③ Echer. 1957. Plane Filling. 版画 1957（参见②图6）．

可以向任何即使完全不懂数学的人解释清楚；但它确实是著名的数学难题之一。数学家花了 1 个多世纪也没有完全解决。直到 1976 年，有人利用计算机花了大约 1200 个小时，终于证明了其正确性。据说，证明中包含了近百亿个逻辑判断。其难度之大可想而知。

根据四色问题，我们已经知道，平面上不论什么形状所构成的连通图，不管有多少个，只要用四种颜色就可以将它们区别开来。在实践过程中，要真正做到这一点也还是要下一番工夫的。即便用数学方法，使用计算机，实现起来也不一定总能成功。这可能是一项有挑战意味的工作。

我们在墙纸系列的创作中，尝试一下有关色彩交错图案的计算机生成。仅举几例，以供参考。

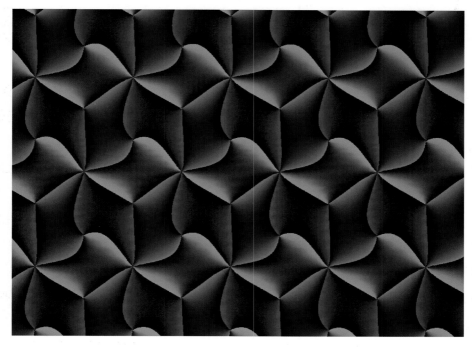

三次对称，三色交错图案

6.4 螺旋

在自然界中，我们时常可以见到，不管是在水中还是陆地上，很多植物或动物形态呈螺旋形结构。大大小小、形态各异的螺蛳就是这种形态的典型例子。植物界更是比比皆是；向日葵籽实的排列、菊科植物的花盘等都呈现出美丽的螺旋形状。大到宏观天体星云，小到微观 DNA，

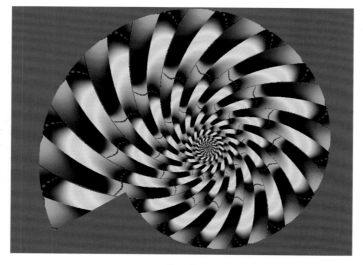

彩 带

螺旋结构充满自然界的方方面面。

螺旋是自然界存在的基本形式之一。螺旋也是几何学研究的对象，更是艺术创作的题材。考古发现，即使在萌动的远古时代，人们就已经用螺旋线来装饰自己的泥陶制品。近代的艺术大家埃舍尔就创作过螺旋形作品，如由相反方向旋转的两组鱼所组成的双螺旋。由数学所生成的分形图案，像尤利亚集合及本书中的某些分形插图等也多呈现螺旋形状结构。

这里，我们试图探索螺旋图案的计算机生成。通过找到平面笛卡儿坐标与旋转的螺旋坐标之间的对应关系，将平面上的墙纸对称创造方法加以推广，创造螺旋型的对称图案。也对不同类型的色彩交错图案创造方法作些探讨。

6.4.1 平面上的螺旋坐标

通过解析几何，我们知道了平面直角坐标系，即笛卡儿坐标。在科学研究中我们还常常使用另外一种曲线坐标系，即高斯坐标。

从平面上的一个点开始，引出一条有方向的直线，就构成所谓极坐标系。这个点叫极点，直线叫向径。向径上的一点，当向径绕极点旋转时，此点也同时按比例在向径上滑动。这一点在平面上就描绘出一条螺旋线。极坐标表示为

$$r = e^{k\theta}$$

另一方面，设

$$z_1 = e^{k_1 t + i \cdot (t + \alpha_m u)}$$
$$z_2 = e^{k_2 t + i \cdot (-t + \alpha_n v)}$$

式中，$\alpha_m = 2\pi/m$；$\alpha_n = 2\pi/n$；m，n 为整数；$z = x + y \times i$ 为复数平面上的点。于是，在 u，v 变化时，我们就有分别向相反方向绕极点旋转的两个螺旋线族。

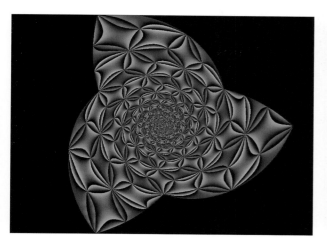 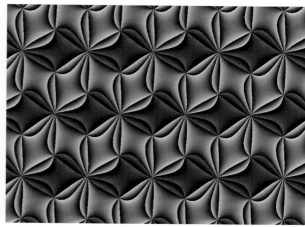

三支螺旋族，三色交错，三次对称与其相应的平面对称

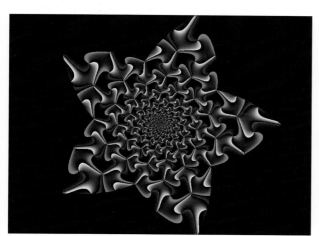 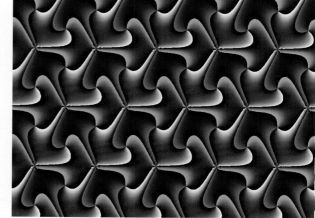

五支螺旋，三色交错，三次对称与其相应的平面对称

6.4.2　螺旋对称与墙纸对称之间的转换

我们只需要通过将这组螺旋方程与平面上的笛卡儿坐标相互转换就可创作出螺旋形的对称图案。

此转换涉及复杂而冗长的数学公式推导。我们将省去数学推导过程，只写出相应结果如下。

假设，前面提到的两条相反的螺旋线在某点相交，即假设

$$z_1 = z_2 = z = x + y \times i$$

我们就有了含有 4 个变量 x, y, u, v 的两个方程所组成的方程组。因此，我们就可以将变量 (u, v) 通过变量 (x, y) 解出。通过螺旋方程，我们知道

$$|z| = e^{k_1 t}$$

即

$$t = \frac{\ln|z|}{k_1}$$

我们还有

$$\tan^{-1}\left(\frac{y}{x}\right) = t + \alpha_m u \pmod{2\pi}$$

解出

$$u = \frac{1}{\alpha_m}\left[\tan^{-1}\left(\frac{y}{x}\right) + \frac{\ln|z|}{k_1}\right] \pmod{m}$$

同样，我们有

$$v = \frac{1}{\alpha_n}\left[\tan^{-1}\left(\frac{y}{x}\right) + \frac{\ln|z|}{k_2}\right] \pmod{n}$$

换言之，我们由平面的笛卡儿坐标 (x,y)，解出了（曲线）螺旋坐标 (u,v)。通过这个坐标之间的转换，我们就将平面墙纸对称的整套创造方法照搬到螺旋的创造之中。

6.4.3　两条，乃至三四条螺旋的对接

要实现，如双螺旋的作图，需要两条同样但方向相反的螺旋对接。做到这一点，确实需要精准的计算，些微的差错都会使创作失败。

螺旋及其对接

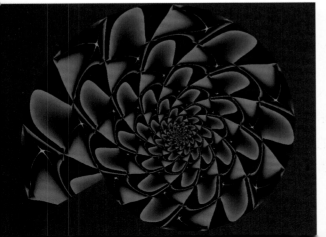
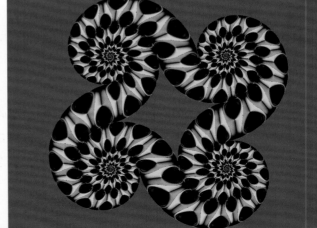

数码创作之技巧

我们不止一次地提到，数码艺术是计算机本身的创作，基础就是数学。从这个意义上说，我们也可以称数码艺术为"数学艺术"。由此，本书的英文名字采用 *Mathematic Art*，而不用 *Digital Art*。从前几章的内容可以看出，我们定义的数码艺术与一般意义上的数码—影像转换技术（digital-to-imige conversion）完全不同。

我们的数码艺术创造的基础是数学；我们说过，为了创作出好的艺术作品，各种数学方法"无所不用其极"。扎实的数学功底是创作数码艺术作品的重要环节。

7.1 数码艺术的创作模型

在本书中，我们介绍了几个用来进行艺术创作的数学模型。原则上，一般情况下，除了我们有意创作出一些符合要求的形式，如对称性、周期性及我们做的螺旋等；我们并不能事先预知作品的具体细节。换言之，我们事先并不能对创作有所期待。在更多的时候，是凭以往的经验，试验性地操作，收获多是偶然，出人意料。这也是数码艺术与传统艺术创作的不同点之一。

传统的艺术创作（这里特指美术创作）是人类大脑的思维过程。人们把所见到的或自己脑海里所能想象出的东西表达出来。因此，一开始艺术家就有一个创作目标，预期创作的效果则是艺术家的个人水平的发挥。换言之，艺术家的脑海里有一个清清楚楚的构图，知道自己要做什么和怎么做，以及要产生什么样的效果，并为此而追求，而努力。

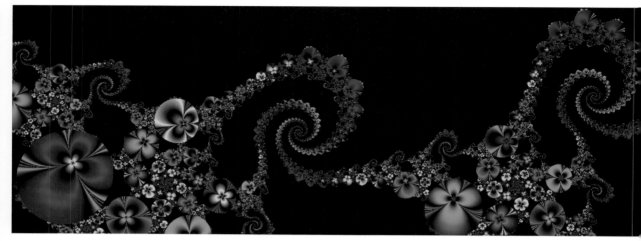

天女散花

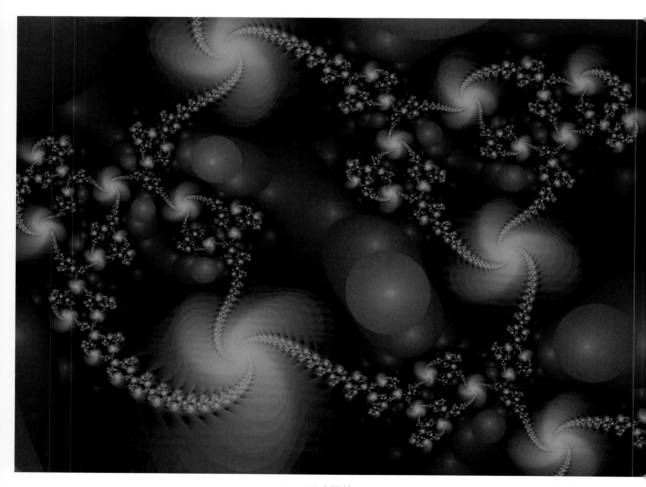

三叶风轮

但是，数码艺术则不然，我们并不能预知我们所创作出的作品的结构细节，就连大体构型，在大多的情况下，也难想象。作品常常是出其不意的。正因"出其不意"，所以作品往往出人意料的新颖、别致、奇特与变幻莫测；这也正是数码艺术创作更具有挑战性的地方。

这听起来似乎很扫兴，我们似乎只是强调了数码艺术创作中的"不可预知"的一面。似乎在说，数码艺术创作是在"漆黑一片"中毫无目标地追索，寻找那些连我们自己也不知道的东西。我们连作品是个什么样子，到哪里寻找，也一无所知。其实，我们还必须强调事物的另一方面。我们并非在漆黑中漫无边际地一个劲地"瞎"摸。在进行创作前，我们总有一般性的考虑，如同传统艺术创作需要灵感和技艺一样。数码艺术创作又何尝不是如此，数码艺术创作的灵感有赖于对数学知识的理解，技艺则指对计算机应用的熟练程度，特别是对有关计算机图形学方面的知识，如调色板的灵活运用等。

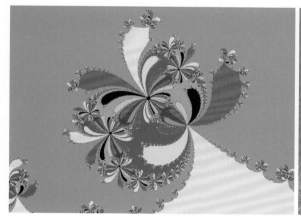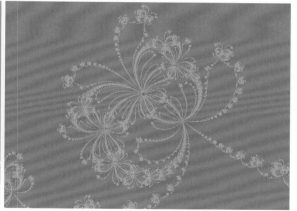

十二次方程的十二个吸引域的局部放大图

注：简单处理后的两色图案，同样精彩。

在进行有关牛顿法的创作时，其实，我们已经知道我们将要做什么。例如，我们已经知道，n 次多项式有 n 个根，相应地就有同样多的吸引域。我们的目的就是了解这些吸引域分布情况。换言之，我们想知道吸引域的结构。于是，我们就给予这些吸引域不同颜色，创作的结构图就应用了同样多的颜色。当然，在创作之前，我们确实不知道结构的真实情况。

在牛顿法得到成功以后，我们进一步想，其他的数学模型又会给出什么样的结构呢？于是，我们就对一个生态模型进行同样的操作，也就有了另外一些收获。在我们看到有关曼德布罗和尤利亚集的美妙图案时，可能会想到将迭代函数稍加变化又会是个什么样呢？这就是说，

不可预知并非盲无目的。偶然发现是建立在更多必然的结果之中的。

浩瀚的数学成就为我们提供了极其丰富的创作源泉。数码艺术创作模型是千变万化的；在前面的例子中我们也注意到，就是同一个模型，它的不同参数甚至不同定义区域也会得到不一样的效果。

当然，设色更是不可忽视的重要环节，往往是影响作品成功的要素之一。

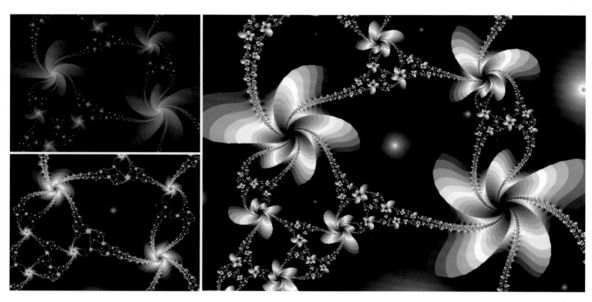

同心结

7.2　数码艺术的设色

"浓淡失宜"、"点染无法"，自古就是中国的水墨山水画创作中的十二忌中的两忌，其所讨论的就是设色的重要性。古人论述道：不独近浓远淡，盖山石必有阴阳，有阴阳则必有明暗，有明暗则有浓淡。而画之用色如锦上添花、煲中调味，得其法则粗恶亦艳而甘；不得法则虽华美反成劣品。[①]

浓淡即明暗度，可以显示出作品的层次、立体感。古人所谓"石有三面"、"树有四枝"就是通过透视原理，结合光线的运用勾画出明暗度，即用墨的浓淡表达立体层次。古人说的"浓

① 　语出郑续（清）．1997．画学简明．北京：中国书店。

淡"也好，"点染"也好，强调的都是设色的重要性。在我们的数码艺术创作中，设色同样也是不可忽略的重要表现手段之一。同样的结构因着色不同，艺术效果可能完全不同。

有关颜色的搭配甚至颜色的五行相生相克等，超出本书的讨论范围，可以去相应的专著中寻找。

在前面的作图实例中，我们已经用到了一些可行方法。例如，在牛顿法解方程一节，我们所用到的颜色数就是方程的次数。n 次方程有 n 个根，相应地就有同样多的吸引域。于是，我们就给予这些吸引域以不同颜色，我们的图就应用了同样多的颜色。例如，九次方程就有九个不同颜色构图，等等。

为了创作出效果不同的作品，在另外的作品中，所用到的颜色数就复杂一些。例如，在分

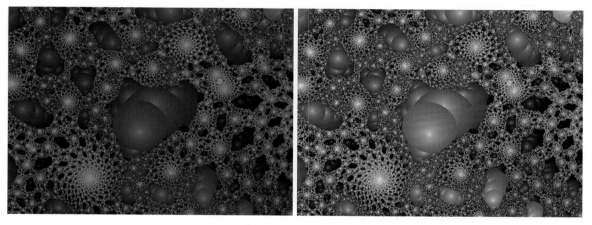

藏宝图：色彩的变换

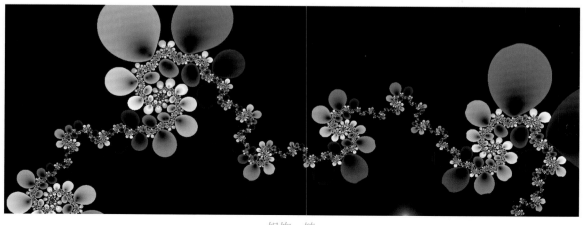

银饰：链

形作品中，颜色数目涉及模型演算后的结果，即所谓的距离，也就是复数的"模"：

设，$z=x+i\times y$，则该复数与原点的距离也就是它的模为

$$d = |z| = \sqrt{x^2 + y^2}$$

我们当然完全可以有别的考量，只要符合距离定义的几个条件就行。这样，我们一旦选定了作品中所使用的模。很自然地，我们可以根据模的大小来确定该点的颜色号。因为距离或者模是一个实数，而颜色是用一个整数来表示的。例如，color(1)，color(2)，\cdots，color(n) 等。在简单的情况下，我们想到了 $n=[d]+1$。这里，$[d]$ 是一个数论函数，表示"不超过 d 的最大整数"。另外，我们永远假定背景颜色是 color(0)。

想象一下，所有 $d<1$ 的点，按上面说的方法，图案在底色 color(0) 之外，就只有一个颜色 color(1) 描画出一个半径等于 1 的圆盘。如果 $1<d<2$，在背景色之外，还有两个颜色。图案是两个颜色组成的两个同心圆环，等等。随着距离的增大，图案可以是多个颜色组成的一环套一环的同心圆环。

假定，在创作中，我们就这样简单地根据演算所得出的距离配色，这样的图案，即使形成某种特定结构，也不一定能创作出赏心悦目的精美艺术作品：要么着色单调，要么杂乱无章。

何况，在函数收敛的情况下，这个距离往往很小；在发散的情况下，又往往很大。因此，对于这个距离，我们在创作中还得加以处理：要么放大，要么缩小；别的变换也是允许的。还是一句话——"法无定法"，就只有临场发挥了。

7.3　浓淡渲染的立体效果

我们观察事物，首先是远近感和立体感。这是一个复杂的生理过程。人的两只眼睛之间的距离大约为 50 毫米，所看到的同一个物体，得到的是略有差异的两幅画面，经大脑的处理就使我们得到了物体的距离感和物体的立体感。让计算机产生出画面的距离感和立体感不是一件容易的事，也不是本书的讨论内容。我们这里说的立体效果只是一般意义上的明暗变化，即古人以浓淡所表现出的阴阳明晦。

正如 7.2 节所述，在函数收敛的情况下（要说的是在我们的实际操作中往往如此），所得到的距离或模很小。为了某个目的，我们将其放大，即用一个足够大的数与其相乘。换言之，我们用 $[K\times d]$ 以代替 $[d]$，这里 K 是一个我们认为合适的整数，是一个可以逐步调试的参数。

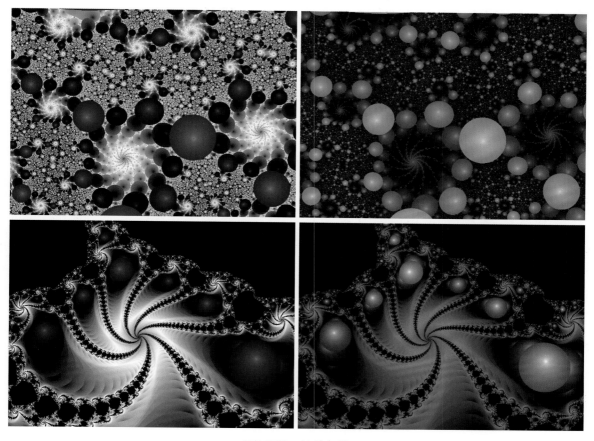

K 的不同，效果各异

注：K 值的增大，会使更多隐藏的珠子显现出来。

右边图中珠子显然更为突出一些。随 K 的继续增大珠子会一颗颗滚出画面。

这样一来，我们的图案因为有了 K 的参与，可以是想要多少个颜色就有多少个颜色所组成的一环套一环的同心圆环。

如此一来，我们可以有两种想象。其一，把所有颜色定义为同一个 RGB，则得到的效果就仅仅是由某个颜色所勾画出的圆盘。其二，保持 RGB 的比例不变，由内到外逐步增大数值，即同一个颜色由暗到明的变化，在视觉上就得到了一个凹下去的半球，即圆盘凹了下去；反之，由外到内逐步增大数值，在视觉上就得到了与上面的一个正好相反的倒扣过来的半球，即圆盘凸了起来。

进一步设想，我们把圆盘分为大小适宜的内外两个部分。内部靠圆心位置，我们设为最大

值，即最亮；然后渐暗，直到内部的最外层，变得最暗。外面的环形部分，恰恰相反，由暗到明，直到圆盘边部最亮。我们得到的图像，在视觉上是一个圆盘中托出一颗明珠。

如果两个部分分别用到两种不同色彩，如外部配成"金"色，内部配成"银"色，则我们就会得到一个金盘托珍珠的画面。我们可以尽情发挥，让色彩变化无穷。从书中的插图可以找到相应的例子。

(a) (c)

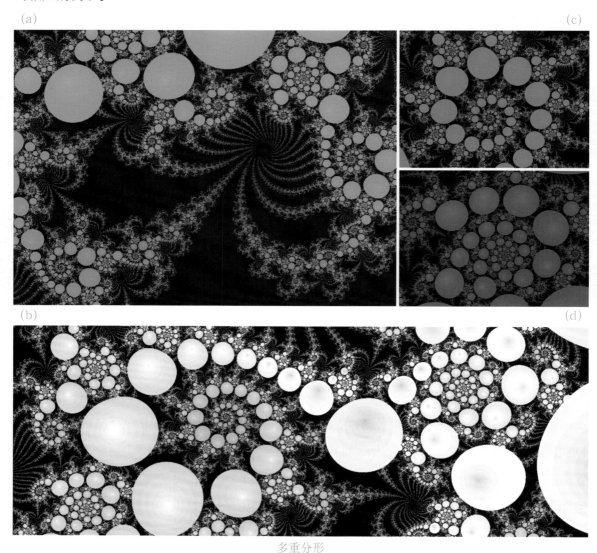

(b) (d)

多重分形

注：(a) 为 25 个分支，与其相连有一个单支螺旋与一个三支螺旋；
(b) 为两个（单支，三支）螺旋的衔接情况；(c) 和 (d) 分别为单支螺旋、三支螺旋的作图。

我们选择了一幅分形图案，演示出整个演变过程。要说的是，我们只是把 K 作为输入变量，创作的整个过程，只是每次输入相应的 K 值，一幅幅不同效果的图像尽在其中。

7.4　距离产生艺术效果

我们可以想象，在依靠距离决定颜色的时候，最重要的就是距离的选择。不同的选择自然就会得到不同的结果。换言之，对于不同的距离应该有不同的图像。事实如此，我们也作一些尝试。

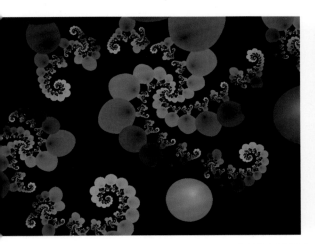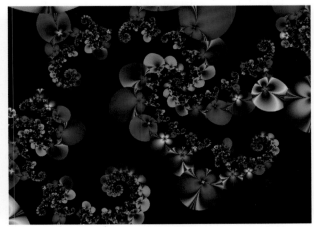

不同距离选择产生不同艺术效果

注：不同艺术效果，只因使用不同距离。

7.4.1　复数的极坐标表示

前面，我们已经了解了复数的笛卡儿坐标表示。这就是一般初等数学教科书中的表示法。其实复数还有另外一种表示法，就是极坐标

$$z = x + i \times y = d \times (\cos(\varphi) + i \times \sin(\varphi)) = d \times e^{i\varphi}$$

式中，$d = |z| = \sqrt{x^2 + y^2}$ 就是复数的模，也就是到点到原点的欧氏距离。而 ϕ 是幅角。

$$\begin{cases} x = d \times \cos(\varphi) \\ y = d \times \sin(\varphi) \end{cases} \tag{7-1}$$

我们不难看出，如果复数绕单位圆一周，其模不变，$d = 1$。而俯角 ϕ 则从 0 运动到 2π。

7.4.2　不同的距离定义会产生不同的艺术效果

从式（7-1）我们看到，当复数沿单位圆周运动一周，则俯角 ϕ 则从 0 运动到 2π。换言之，在欧氏距离不变的情况下，不论是实轴还是虚轴，都要经历从 0 到 1，再从 1 到 0 再到 1 再 0 的 4 次变化。这也就是说，如果我们以 $|y|$ 为设色的标准，则原来的一个圆盘，此时就是一个柿蒂，就是由 4 个瓣组成的图形。

因为，我们有

$$z^2 = d^2 \times (\cos(2\varphi) + i \times \sin(2\varphi)) \qquad (7\text{-}2)$$

所以，我们也可以在另外的场合，得到八瓣梅的图形等。

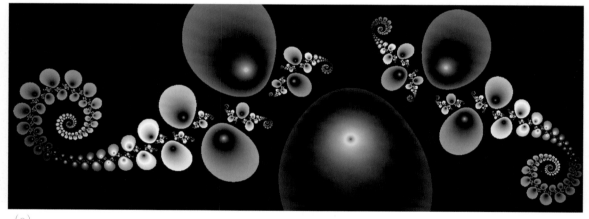

(a)

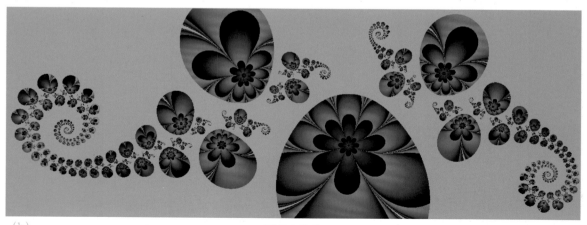

(b)

距离产生美

注：这两幅图片清楚地表达了不同的距离定义会产生不同的艺术效果：(a) 中 $d = |z| = \sqrt{x^2 + y^2}$；(b) 中 $d = |x|$。

变幻莫测的分形

注：这四幅图片，充分反映了不同着色标准其艺术效果的不同。

自左上到右下，分别是：$d=\left|z\right|=\sqrt{x^2+y^2}$，$d=\left|x\right|$，$d=\left|x+y\right|$ 和 $d=\left|x\right|+\left|y\right|$。

不同的距离产生的不同的艺术效果

总而言之，为了得到满意的图片，除了欧氏距离 $d=|z|=\sqrt{x^2+y^2}$，我们还可以有别的不同着色标准。例如，$d=|x|$，$d=|x+y|$，或者 $d=|x|+|y|$ 等。

 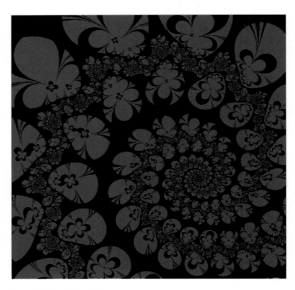

改变一下着色方式，艺术效果又有不同

中国画——《山水》

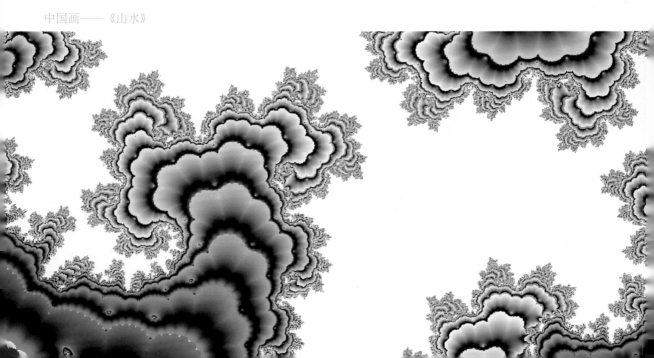

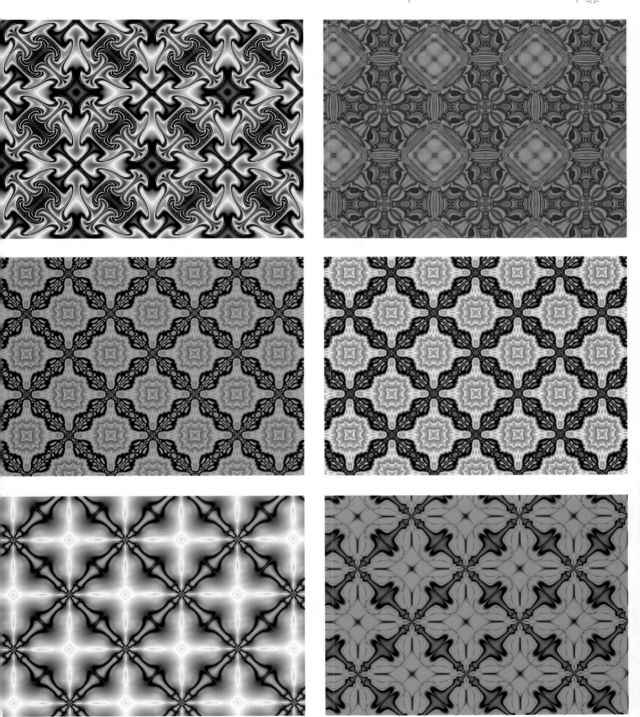

瓷砖系列

后　记

现今，我们不论从事哪个领域的科学研究，都离不开"建模"这一环节，也就是设计合适的数学模型。例如，生态学中的种群模型。这就必然涉及对模型的一系列数学处理，如求解、数值逼近、迭代与递归等。

我们注意到，一幅幅精美的艺术作品，就隐藏在这些由抽象的数学符号所表达的数学模型和见怪不怪的数学演算之中。换言之，对模型的推演，使我们不知不觉地进入了艺术创作的天堂。科学研究与艺术创作融为一体，达到"科学与艺术的统一"，这就是我们所谓的"数码艺术"。

本书对以往艺术家所较少涉足的领域进行了部分探讨。例如，三色交错和四色交错图案的创作。本书所有插图均由计算机自动生成，不加丝毫的人工修饰。从这个意义上说，数码艺术是真正的计算机本身的创作艺术，是"算出来"的艺术。其创作过程超越人类大脑认识的局限性，所以其图案往往能出其不意、瞬息万变，超越人们的想象，这正好迎合了现代人的生活需求，将在各个领域大有用武之地。

数码艺术方兴未艾，人们对其认识也会逐渐提高，逐步深入起来。在墙纸地砖、纺织印染、装饰装潢等方面数码艺术将会大有用武之地；在广告设计、电视媒体中也必然会占有一席之地。

承本书出版之际，笔者要真诚地感谢中国科学院生态环境研究中心的领导，特别是欧阳志云先生及一些老同志。正是他们的关心、鼓励和大力支持，才使本书得以顺利问世。笔者还要感谢科学出版社的编辑，他们与笔者通力合作，对本书的写作提出许多宝贵意见和建议。

身边的朋友及家人，也给予笔者极大的鼓励和支持，在这里，也向他们表示诚挚的谢意。

需要特别指出的是，本书得到中国科学院生态环境研究中心城市与区域生态国家重点实验室资金方面的支持，对此，笔者不胜感激。

王本楠

2011年12月